윤 남 웅

Yoon, Nam-Woong

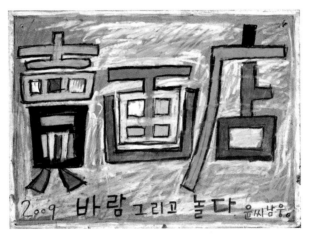

매화점 간판 56.0×40.0cm 크레파스, 유성펜 2009

HEXAGON

한국현대미술선 023
윤남웅

2014년 12월 1일 초판 1쇄 발행

지은이 윤남웅
펴낸이 조기수
기 획 한국현대미술선 기획위원회
펴낸곳 출판회사 헥사곤 Hexagon Publishing Co.
등 록 제 396-251002010000007호
등록일 2010. 7. 13
주 소 경기도 고양시 일산동구 숲속마을1로 55, 210-1001호
전 화 070-7628-0888 / 010-3245-0008
이메일 3400k@hanmail.net

ISBN 978-89-98145-35-4
ISBN 978-89-966429-7-8 (세트)

한국문화예술위원회 Arts Council Korea 광주광역시 GWANGJU CITY 광주문화재단

이 책은 한국문화예술위원회·광주광역시·광주문화재단의 문예진흥기금 일부를 지원받아 발간되었습니다.

윤 남 웅

Yoon, Nam-Woong

바람
그리고
놀다 ᆯᄋ
／|||
윤씨
남웅

023 HEXAGON
Korean Contemporary Art Book
한국현대미술선 023

차 례

● **Works**

● **Text**

편린의 자유, 냄새나는 진실

장석원 | 미술평론가, 전북도립미술관장

 그는 후각이 발달한 작가이다. 1989년 졸업 작품 대작에서도 추수 후 논바닥에서 볏짚을 태우는 연기가 실번하게 피어 오르면서 냄새가 났다. 구수하면서도 텁텁히게 느껴지는…. 시장 바닥에 작업실을 두고 지내면서도 그의 후각은 여전히 발동한다.

냄새를 느낍니다.
도로변 꽃집 투명 유리창 안에 계절과 상관없이 핀 꽃냄새는 눈빛이 먼저 느낍니다.(작가의 노트)

 그의 후각은 단순히 냄새만 맡는 것이 아니라 예민하게 시각적으로 반응하면서 아름다운 감각으로 떠오른다.

냄새가 납니다.
꽃을 든 중년 남, 녀의 가느다란 외줄타기 놀이는 선홍빛 색깔의 냄새가 납니다. 편, 편이 조립한 생선 몸뚱이선 비릿한 자줏빛 냄새가 납니다. 발정한 암, 수캐 몸뚱이선 주체할 수 없는 짙은 분홍색 냄새가 납니다.(작가의 노트)

 중년 남녀의 통속적 줄타기는 발정한 암, 수캐로 전이되어 분홍 빛깔로 그려진다. 그의 시선은 사람과 동물, 꽃과 생선, 비릿한 것과 아름다운 것들이 뒤섞여 편편이 어우러진다. 주인공도 없고 조연도 없다. 주인공이 조연이고 조연이 곧 주인공이다. 시장에서 발견한 발정난 개들의 교미가 주제가 되기도 하고 선술집에서 술 마시다가 고개를 떨구고 잠든 남자와 발 밑에서 뒹구는 막걸리 병이 이야기거리로 등장키도 하며, 손 따로 얼굴 따로 막국수를 집어 올려 먹는 장면이 편린이 되어 등장하기도 한다. 지극히 통속적이고 서민적인 것들이 가감없이 그림의 전면을 장식한다. 그것은 벽화 같기도 하고 민화 같기도 하

다. 저속한 문인화 같기조차 하다. 그의 후각은 비린내 나는 것들을 추적하면서 동시에 시선은 아름다운 빛깔을 포착한다. 그는 세상의 아픔과 가난과 저속함과 비열함에 대하여 끊임없는 동정의 시선을 보내면서 그것을 통속적 아름다움으로 빛나게 한다. 그것을 그는 편린(片鱗)이라고 변호한다. 그 냄새나는 것들에 대한 애정 때문에 그는 시장 주변을 떠나지 못한다. 그의 회화는 팝이 아니면서 또 팝적인 요소를 동반한다. 단순히 정의할 수 없는 모순들이 항상 뒤따르지만 그것이 독특한 매력으로 다가온다.

나는 비평가로서 그의 이상한 동물적 감각을 좋아한다. 끊임없이 냄새를 맡으면서 어떤 대상 주변을 지칠 줄 모르고 배회하는 그의 모습은 비예술적 예술성을 자극한다. 그는 삶을 사랑한다. 삶에서 오는 퀴퀴한 냄새를 짜릿한 쾌감으로 받아들인다. 그런 의미에서 그는 순수 예술가라기보다는 민중 미술가 혹은 대중 예술가라고 하겠다. 투쟁을 일삼는 민중 작가라기보다는 밑바닥 민중의 삶에 애잔하고 끈끈한 애정을 갖고 끝까지 관심을 놓치지 않는 근성의 작가라고 할 수 있다. 대중의 작가라고 하더라도 대중적 인기나 팝적인 유행에 따르기보다는 대중적 삶에 동참하고자 하는 마음의 표현이 느껴진다.

광주시립미술관에서 있었던 만물상전(2013)에서 매화점을 차렸던 것도 그러한 맥락에서 이해할 수 있다. 매화점은 말 그대로 그림을 파는 가게를 뜻할 뿐더러 그 가게 자체가 예술임을 뜻한다. 가게에 걸린 그림과 그것을 파는 시설, 파는 행위 자체가 예술 아니냐는 반문이다. 그는 예술에 대한 정의도 액면 그대로 따르고 싶어 하지 않는다. 그가 일반적 삶을 따르지 않고 예술가의 길을 걷고저 한 것처럼, 그는 삶과 예술의 주변을 여전히 킁킁거리며 맴돈다.

그는 즐겨 작품의 주제를 '바람 그리고 놀다'로 표현한다. 그는 바람처럼 삶과 세상을 떠돌면서 예술적 행위를 펼치고 싶어 한다. 그가 거주하는 대인시장 주변에는 그가 그려준 여러 가지 간판들이 보인다. 어느 대중 식당에 걸린 그의 간판 그림을 보고 나는 전시장에 걸린 그의 작품보다 더 낫게 보인다고 말한 적이 있다. 간판에 그려진 돼지, 배추, 사람, 닭 등 편하게 그려진 이미지들은 마치 벽장 미닫이 문에 붙은 민화처럼 자연스럽고 해학적이었다. 그는 고고한 예술적 이상을 펼치려는 작가가 아니다. 밑바닥 서민 누구나가 알아들을 수 있는 언어로서 그들의 가슴에 와 닿는 그림을 그리고 싶어 한다. 그것은 어수룩하게 보일지라도 그를 둘러싼 사람들과 환경, 사회, 문화, 종교, 욕망, 빈부 격차, 정치적 이견, 사랑과 미움, 고지식함 등 모든 대상들에 대하여 그가 취해서 속에 있는 말들을 내뱉듯이 말하고자 하는 욕망이고 또 애정이고 진실이다. 그것이 아직 그의 진실인 동안 그것은 예술 이상의 공감을 전해줄 수 있을 것이다.

나무를 깎다

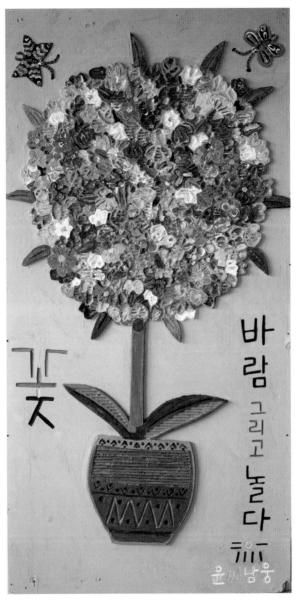

꽃 181.5×91.0cm 혼잡재료, 아크릴채색 2014

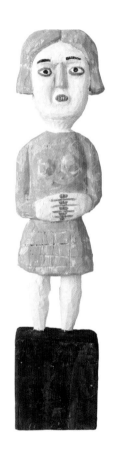

목각 81.0×40.1cm 아크릴 채색 2013
▶목각 높이 50.0cm 좌·우 아크릴 채색 2014

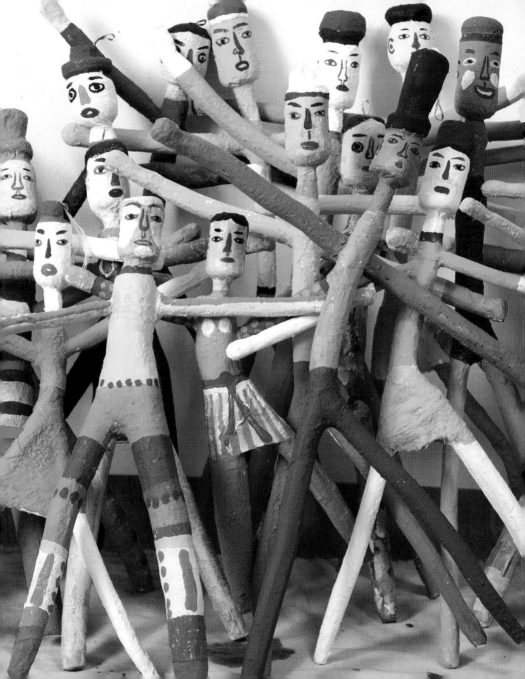

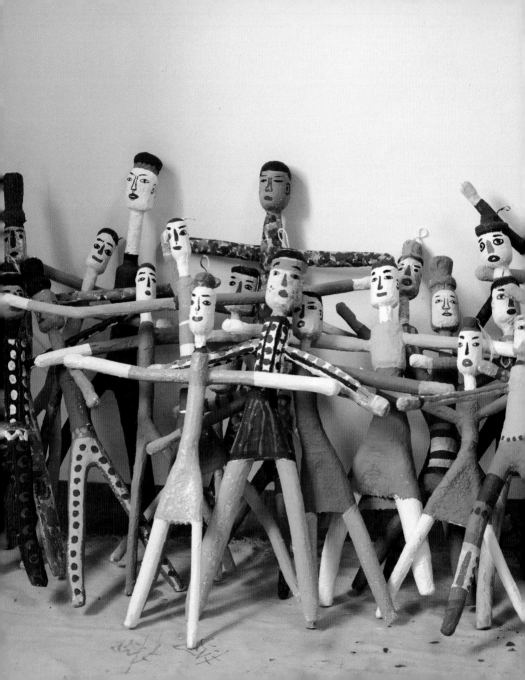

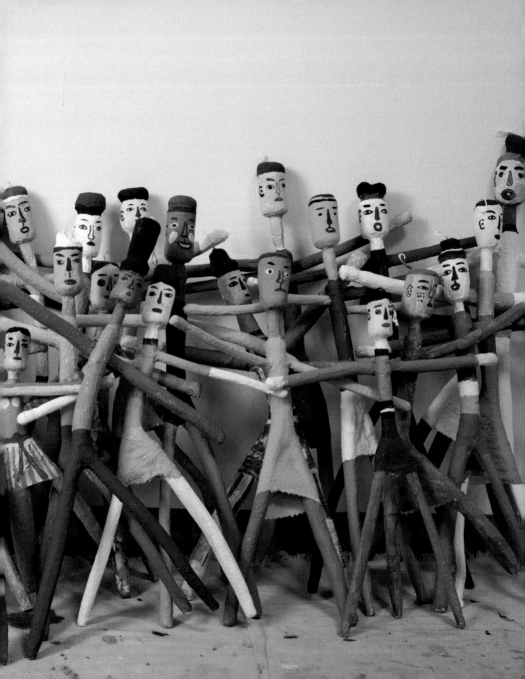

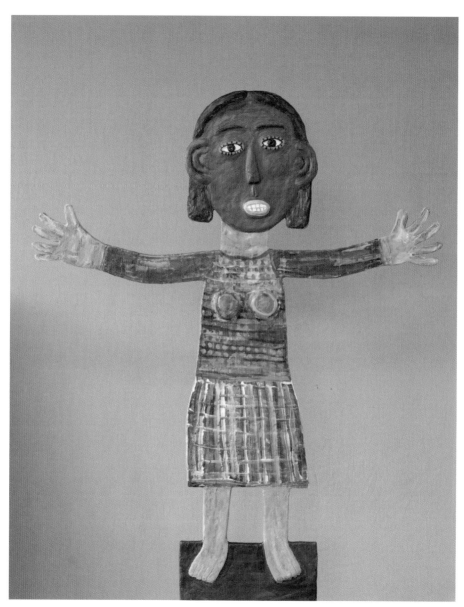

바람그리고놀다　140.0×131.5cm 혼잡재료, 아크릴채색　2014

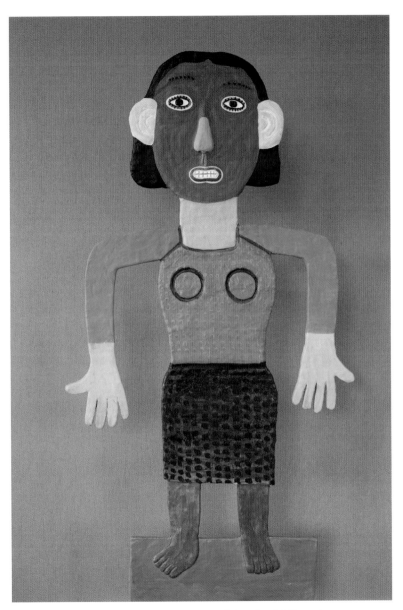

바람그리고놀다 69.0×131.5cm 혼잡재료, 아크릴채색 2014

한 예술가의 가치를 재어본다는 것은, 그가 무엇을 비평하였는지를 보는 것이 아니라, 그가 마지막으로 무엇을 이루었는지를 보는 것이다. 한국예술가 윤남웅의 작품은, 짙은 한국문화의 특성을 가지고 우리의 시선을 사로잡는다. 그의 작품은 순수한 감정의 자연과 따뜻하고도 열렬한 하나의 굉장히 평범하지만 또 예사롭지 않은 각도에서 수수한 손놀림과 결합한다. 짙은 농촌생활의 정취를 둘러싼 평범한 생활 속의 인물들, 인류를 직감적이고도 심미적으로 창조해냈다. 어느 곳에서도 비할 데 없이 아름다운 찬란한 색채와, 다소 유치해 보이는 조형으로의 집착, 꽃과 나비, 음식남녀, 자연스럽고도 자유분방한 표현방식은 평이하고 소박한 예술가의 심정과 정신내면의 본질을, 점점 잊혀져 가는 전원의 시적(詩意)생활은, 단순함 속 숨길 수 없는 참되고 또 선한 마음과 초연함 속에 표현된 성품 및 예술가의 분명한 개성, 그에 따르는 내면 세계를 나타낸다.

인연이었는지, 한국광주예술가들과의 만남이 많았고, 친구이자 이웃인 한국문화의 당대 예술은 세계각국문화 예술과 다른 매력을 가졌다. 그것은 사람과 사람, 사람과 자연의 깊은 정이며, 또한 깊고도 박학다식한 인문문화 토대의 반영이기도 하다.

윤남웅의 작품은 그러한 전형성을 대표한다. 그의 작품은 전통민간색채를 응용하였고, 아저씨 아줌마와 아이들의 조화로운 인간사, 아름다운 꽃과 나비, 꽃송이, 나는 새와 개로 이상적인 가정을 형상화 했다. 고향의 풍경, 자장면의 맛, 먹음직스런 바베큐 파티, 배 타기, 낚시 등은 예술가의 순수한 집착과 열정의 통쾌한 몰입이다. 문자와 도형의 멋스러운 조합, 서사성 스토리의 의성표현은 예술가의 생활에 대한 태도를 나타내었다. 깊고 참된, 어린아이의 맑은 눈으로, 아이 같은 동심으로, 조금도 억지 꾸밈없는....

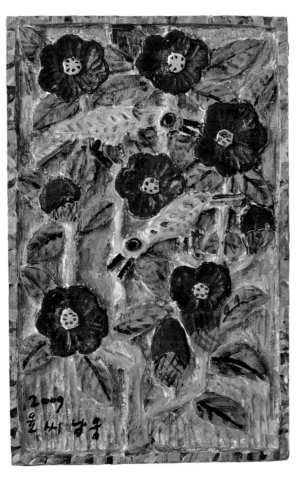

꽃을 먹은 새
19.1×30.0cm 목판에 각, 아크릴 채색 2009

이러한 언어의 순수함, 색채의 화려함은 화면을 보다 더 풍부한 작품으로 끌어내었고, 예술가의 간결한 마음의 응집소였다. 올록볼록한 목각흔적과 돌출된 투박한 조형들에는 예술가의 진지한 애정과 심혈을 기울인 강인한 의지가 내포되어 있다. 즐겁고 놀라운 아름다운 동심이 화면에 동시에 자리잡은 이 작품들에서 당신은 이미 예술가가 무의식 중 우리에게 결코 가볍지 만은 않은 질문을 던졌음을 눈치챘을 것이다. 왜 당신은 예술가의 화면 속 익살스러움과 가벼움에 매료 당한 것인가? 우리의 마음과 눈은 무엇을 보고 있는 것인가? 기이하고 다채로움으로 표현된 화면 속 무엇이 당신을 계속 보일락 말락 손짓한 것인가? 지금의 현실적 생활이 당신의 정신을 이끌고 마음의 고향에서 살아가는 것이 아닐까? 바로 지금 이와 같은 예술작품의 본질은 물질 형식의 정신화를 재현하였다. 예술작품의 의미표현과 동시에 사람의 감성과 이성을 자극하고 예술이미지는 예술작품의 고급화된 표현이자 윤남웅선생의 작품은 마지막으로 그의 개인적인 시각과 예술언어로, 마치 우리에게 문제의 힌트를 알려주듯 이것이 그만이 이룩해낸 예술창작의 특별함 인 것이다.

-류우소우레이(중국화가)-

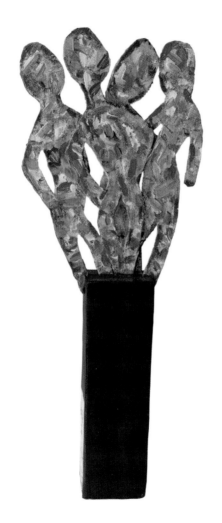

목각 21.5×57.0cm 골판지와 나무, 아크릴 채색 2014

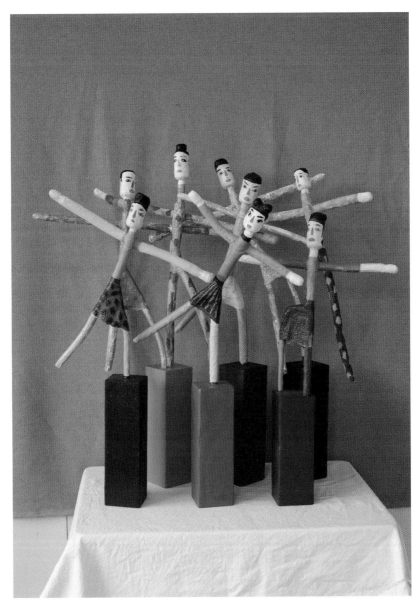

목각 높이 76cm 나무에 아크릴 채색

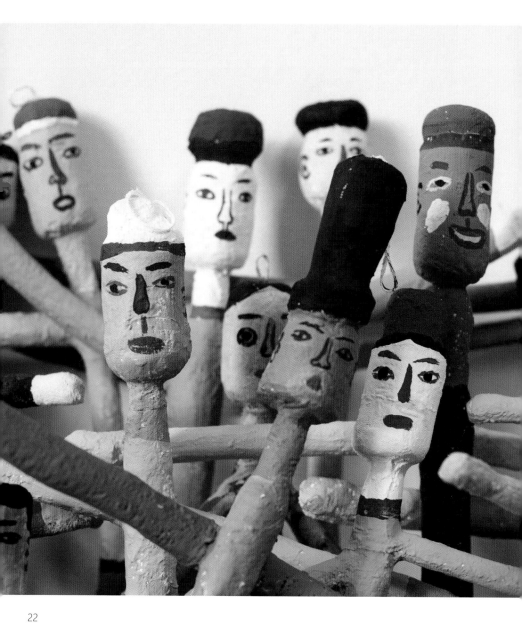

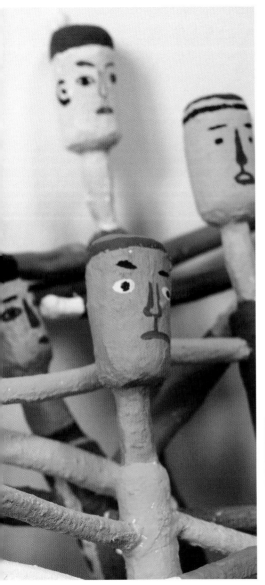

목각 아크릴 채색 2014

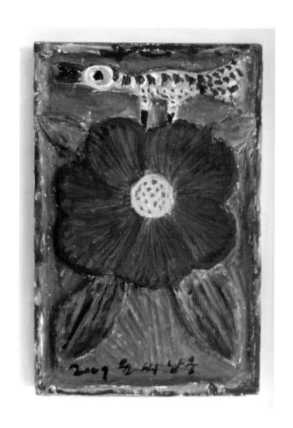

꽃을 먹은 새 19.1×30.0cm 목판에 각, 아크릴 채색 2009

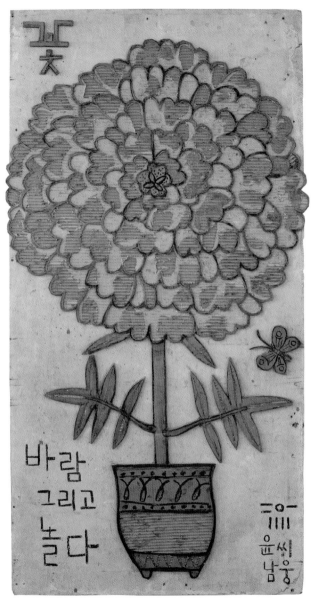

꽃 91.0×182.0cm 골판지에 각, 합판 2014

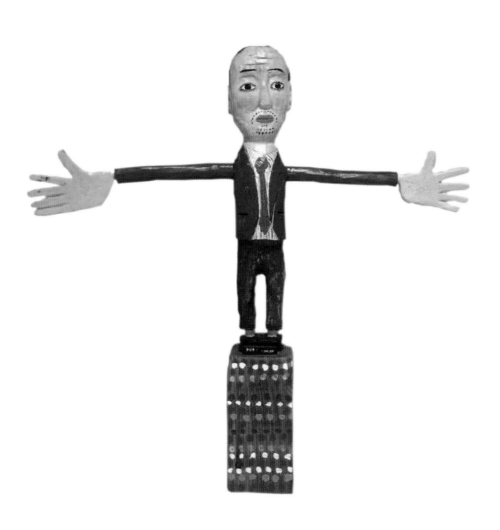

목각 아크릴 채색 2010

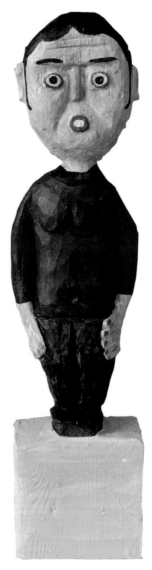

목각 8.1×30.0cm 아크릴 채색 2014

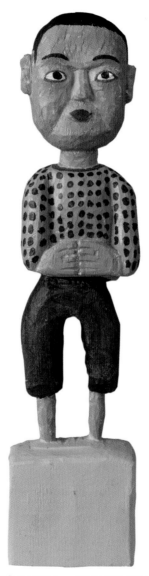

목각 8.1×40.1cm 아크릴 채색 2014

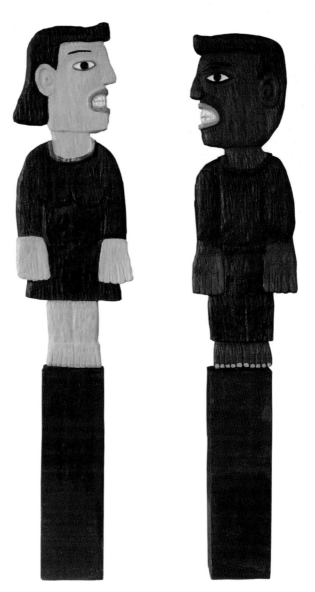

목각 25.0×127.8cm (×2) 아크릴 채색 2014

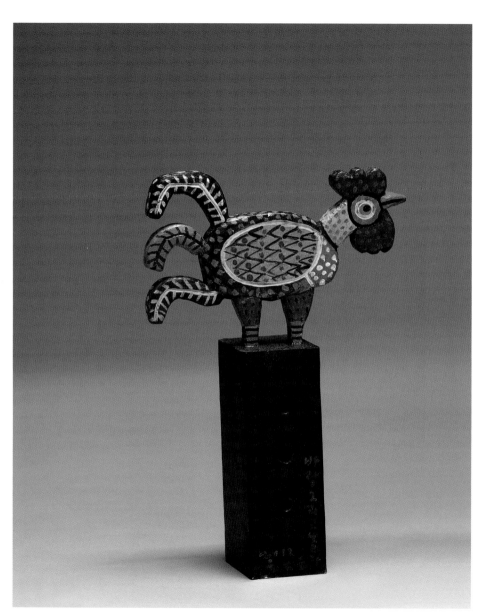

목각 26.0×57.0cm 아크릴 채색 2012

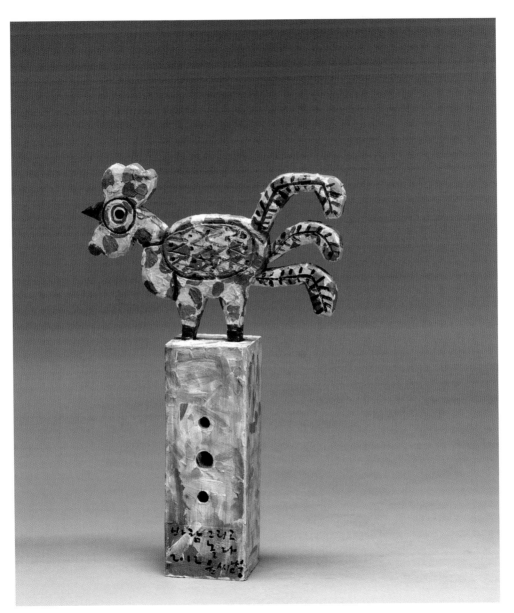

목각 26.0×57.0cm 아크릴 채색 2012

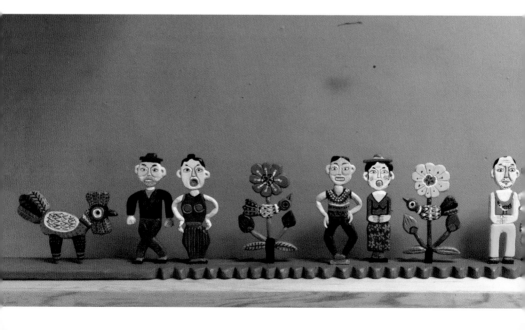

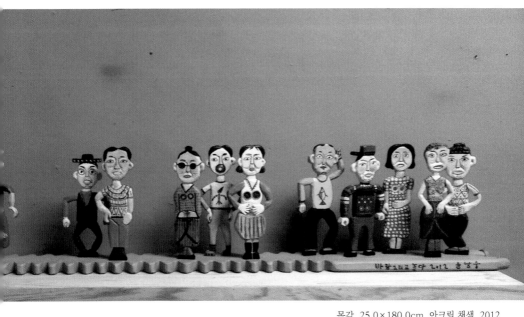

목각 25.0×180.0cm 아크릴 채색 2012

목각 25.0×180.0cm 아크릴 채색 2012

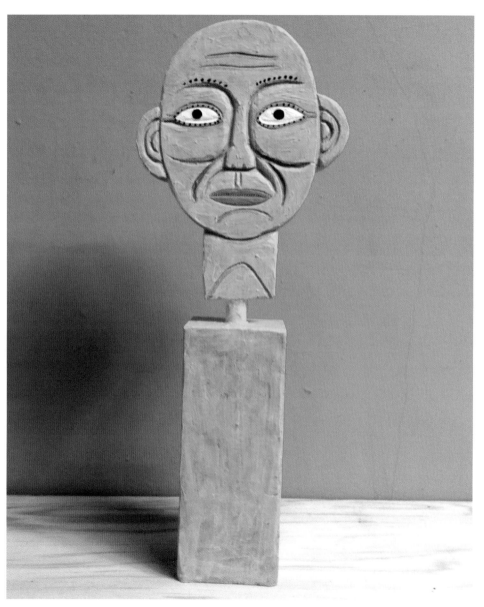

목각 아크릴 채색 2012

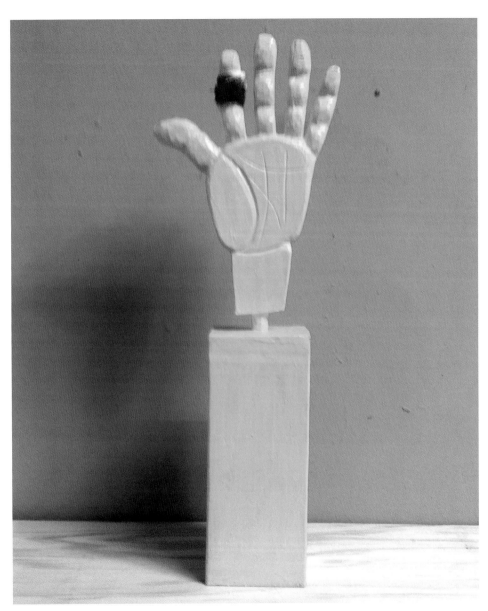

목각 아크릴 채색 2012

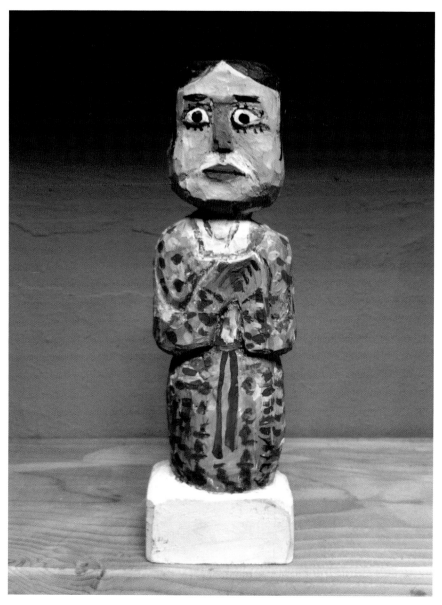

목각 아크릴 채색 2008

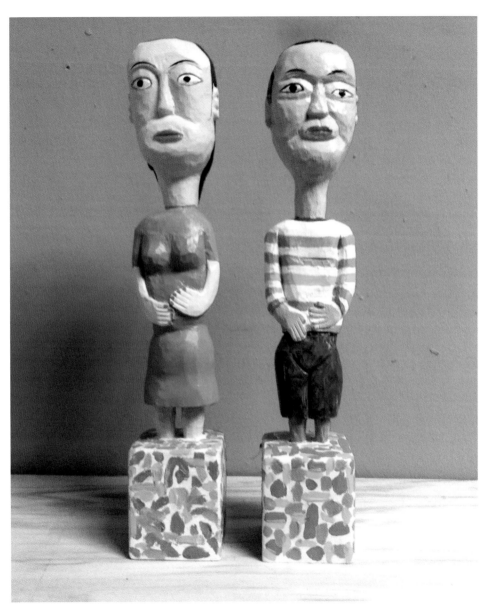

목각 아크릴 채색 2012

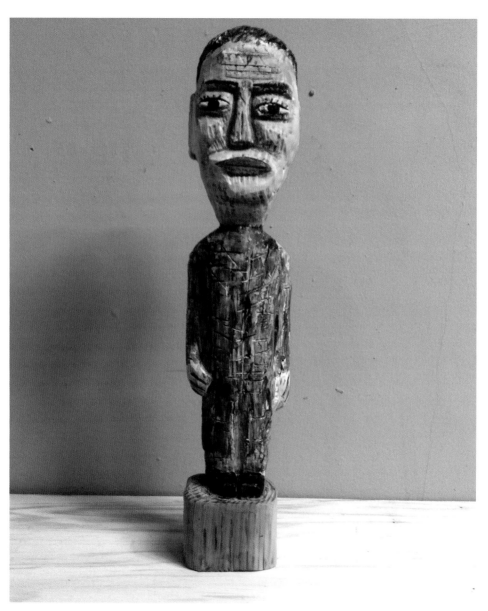

목각 아크릴 채색 2009

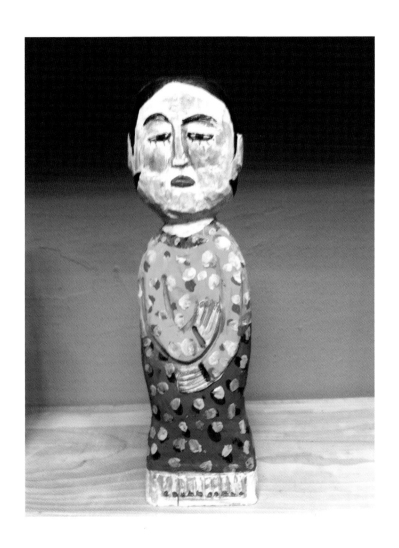

목각 아크릴 채색 2008

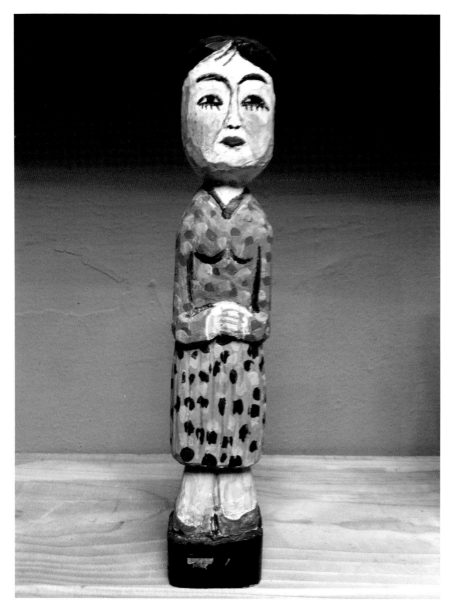

목각 아크릴 채색 2008

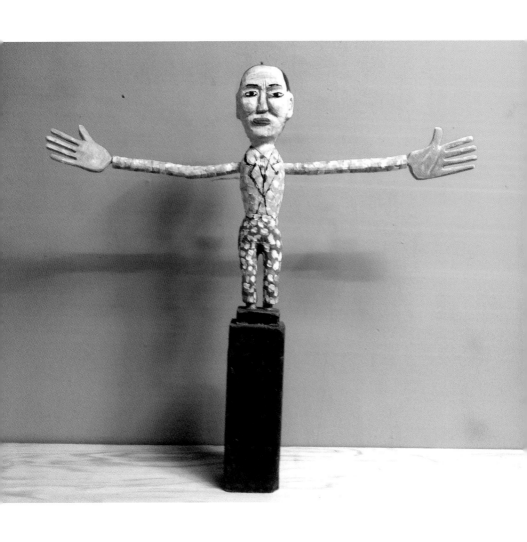

목각 아크릴 채색 2010

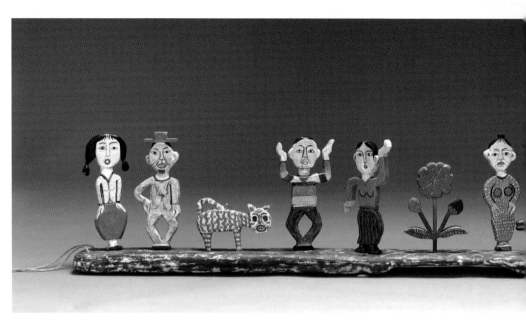

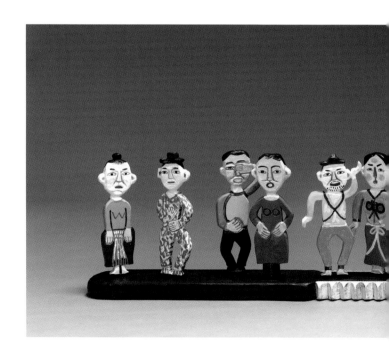

44

목각 25.0×180.0cm 아크릴 채색 2012

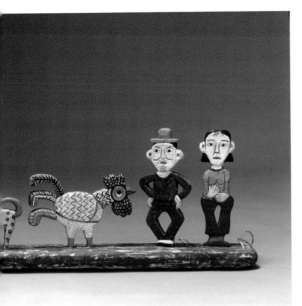

목각 25.0×180.0cm 아크릴 채색 2012

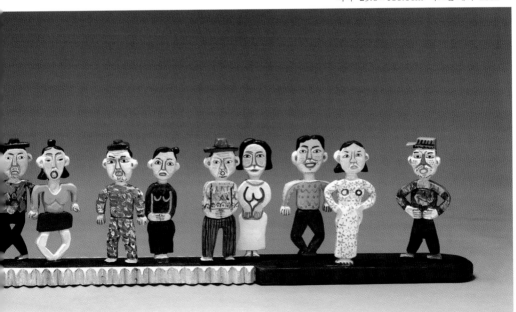

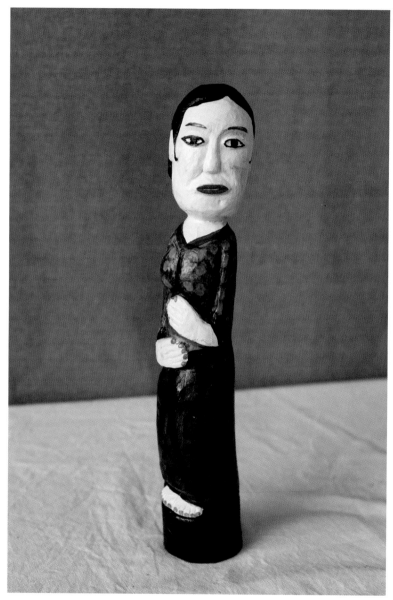

목각 아크릴 채색 2014

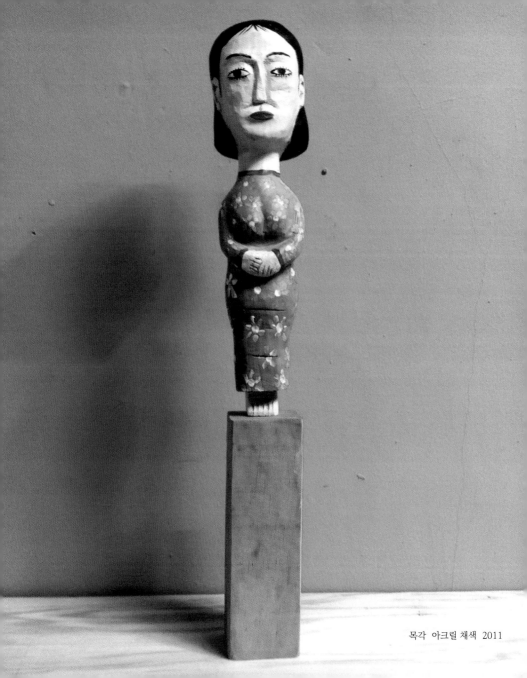

목각 아크릴 채색 2011

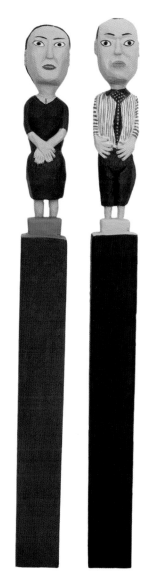

목각 11.0×121.0cm 아크릴 채색 2013

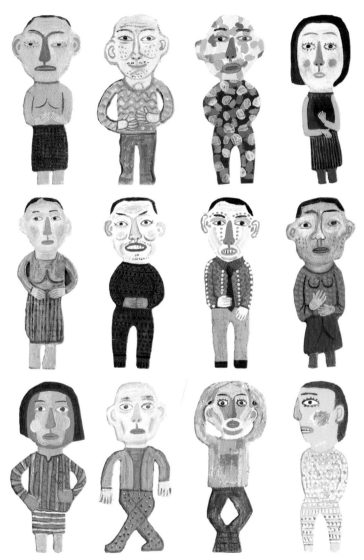

바람 그리고 놀다 설치 부분 혼합재료에 아크릴 채색 2014

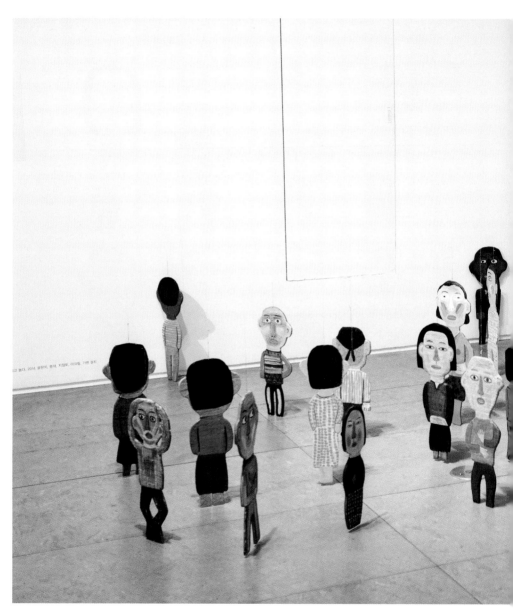

바람 그리고 놀다 신세계갤러리 2014 설치 부분

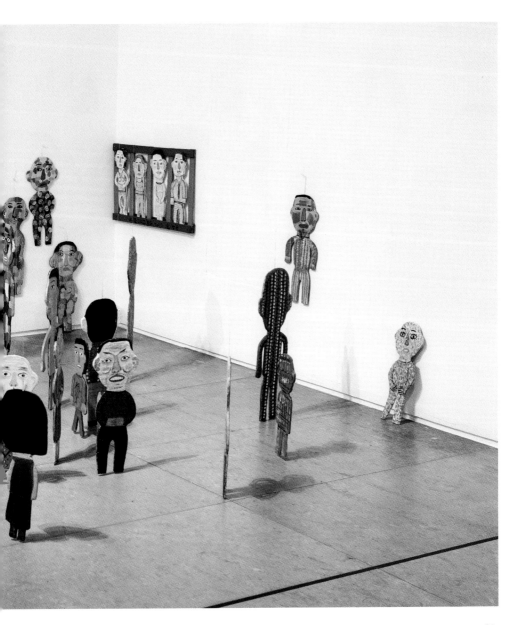

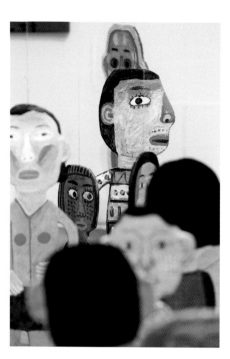

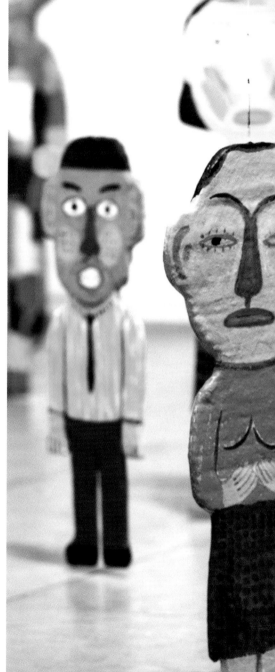

설치 부분

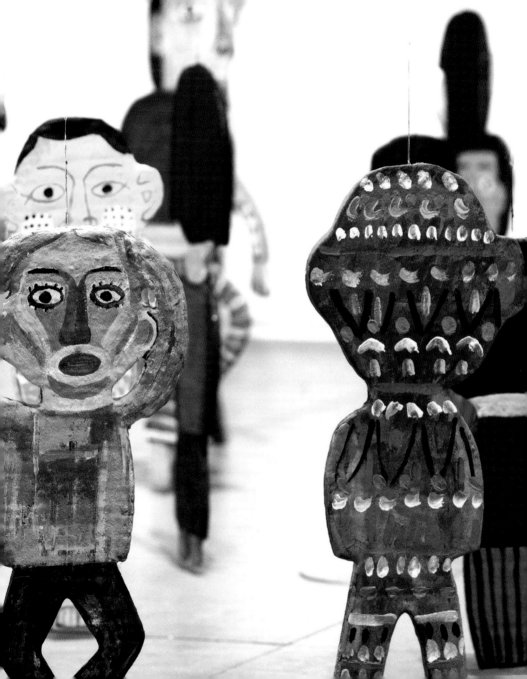

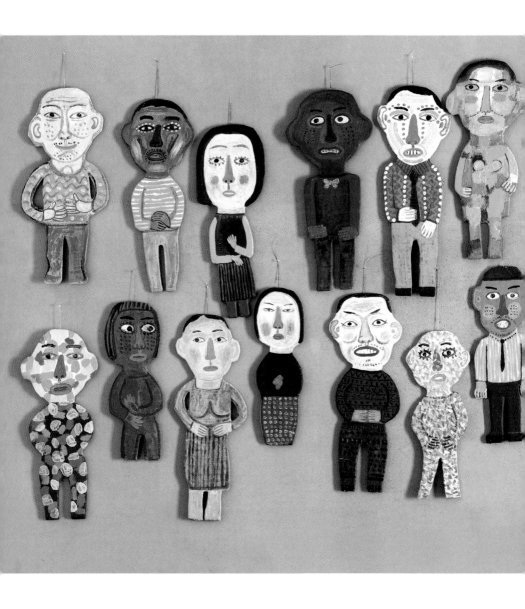

바람 그리고 놀다 혼합재료에 아크릴 채색 2013

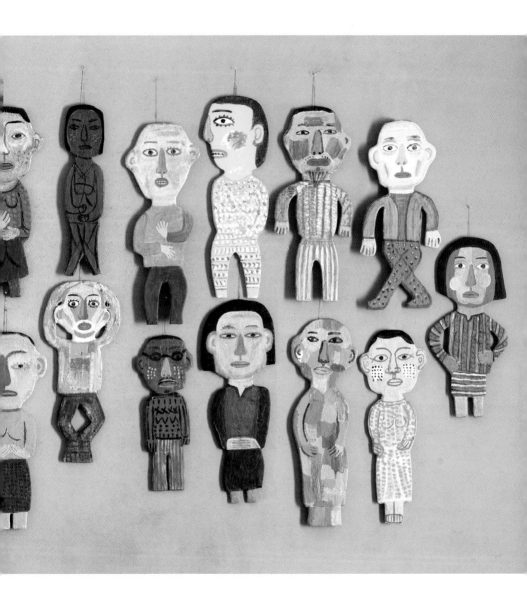

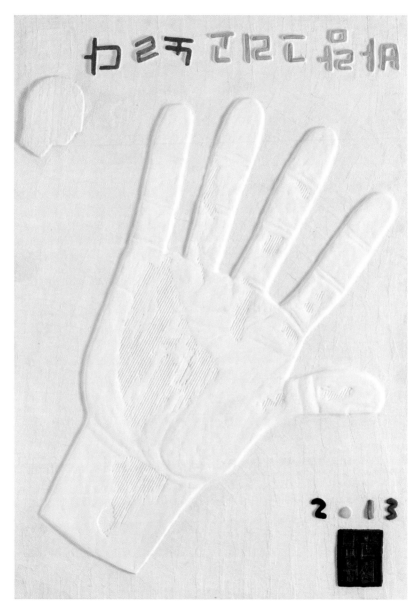

오른손 162.0×112.0cm 지판, 혼합재료, 아크릴 채색 2013

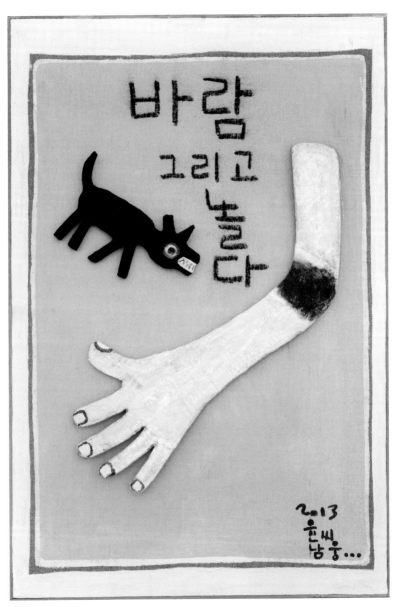

검은개 89.5×60.0cm 혼합재료, 아크릴 채색 2013

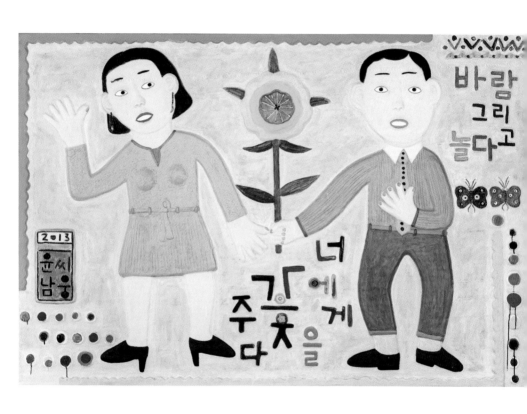

너에게 꽃을 주다 141.0×196.0cm 혼합재료, 아크릴 채색 2013

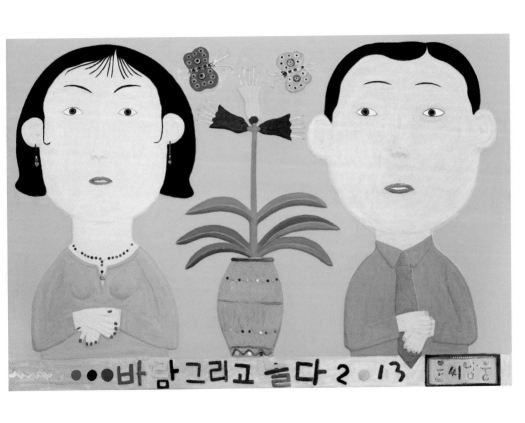

나비 141.0×196.0cm 혼합재료 2013

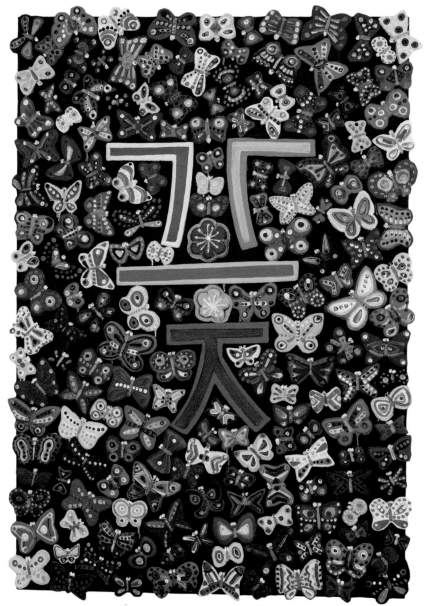

꽃 166.0×116.0cm 혼합재료, 아크릴 채색 2013

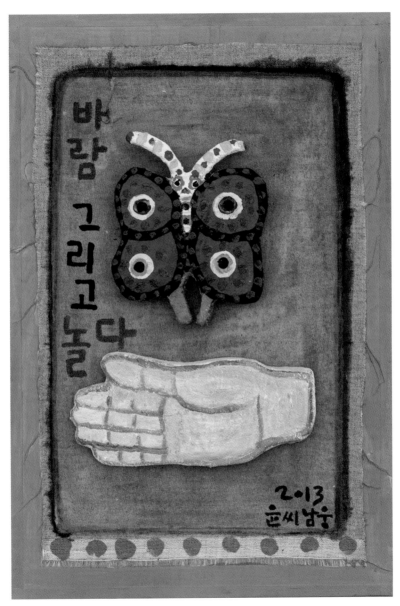

바람 그리고 놀다 45.0×30.0cm 혼합재료, 아크릴 채색 2013

문인에서 큰 장난꾸러기까지

WITH SPACE 갤러리 큐레이터 짱란

윤남웅작가는 한국 남도의 진도라는 작은 섬 출신입니다. 전하는 말에 의하면 이 작은 섬 진도는 수백년 전 조선시대 왕들에 의해 유배당한 사대부문인묵객들이 정착하였던 곳으로, 그들은 이섬에서 시, 서, 화를 통해 자신의 감정을 토로했다 합니다. 아마도 그는 이러한 고향의 문인전통과 어린 시절 다재다능하신 부친의 영향으로 그림을 좋아하게 되었고, 마침내 대학에서 한국화를 전공하게 됩니다. 그는 또 대학 졸업 후 중국 심양의 노신미술대학에서 중국화과대학원을 수학하며 튼튼한 기초를 다지게 됩니다. 그는 지금도 매일 서예 연습을 하면서 전통수묵화의 정수를 놓치지 않으려 하고 있습니다.

후에 그의 작품에는 변화가 생겼습니다. 초기의 화선지에 그렸던, 문인화 색채가 다분했던 수묵산수화는 이제 화판에 종이 박스를 오려 부쳐 부조적느낌을 만들고 다시 붕대를 부쳐 바탕을 만든 후, 그 위에 오색찬란한 채색으로 나비, 새, 개, 자장면, 배등을 그린 작품과 식탁 주위에 둘러앉은 사람들을 그리는 등 일상생활의 소재로 바뀌고, 또 우아하면서도 아름다운 색상과 생동감 넘치는 표정의 인물 조각상 시리즈들로 변화되었습니다. 윤남웅 작가의 현재 작품들은 생활의 생기발랄함과 위트와 해학으로 가득하며, 복잡다단하지만 그래서 아름다운 일상생활의 정겨움을 그려낸 '큰그림'이라 하겠습니다.

사실 윤남웅작가가 주목한 것들은 변한적이 없습니다. 그것은 바로 현실생활 본질에 대한 깊은 사색이었습니다. 단지 그는 문인화의 함축과 절제, 엄숙성과 경건성에 너무 갇히지 않고, 조금 더 자유롭고 편안한 표현 방식을 찾았을 뿐입니다. 이것들은 순박한 민간으로부터 온 것이며, 문인전통의 수묵산수화의 정수를 경험한 후, 다시 그가 어릴 때부터 가장 익숙했고 좋아했던 오색 찬연한, 기쁨이 가득한 노래와 해학이 가득한 민간 전통으로 돌아간 것이며, 자유자재한 큰 장난꾸러기로 변화 한 것입니다.

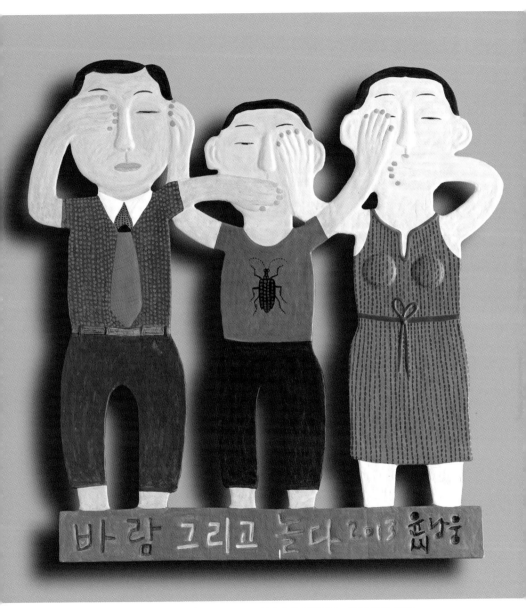

바람 그리고 놀다 140.0×188.0cm 골판지 각, 혼합재료, 아크릴 채색 2013

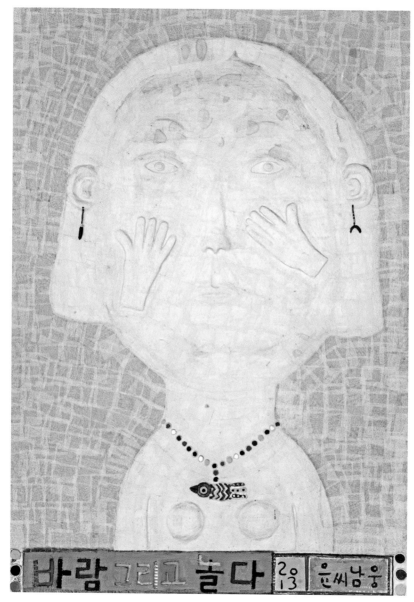

눈물 162.0×112.0cm 지판, 붕대, 아크릴 채색 2013

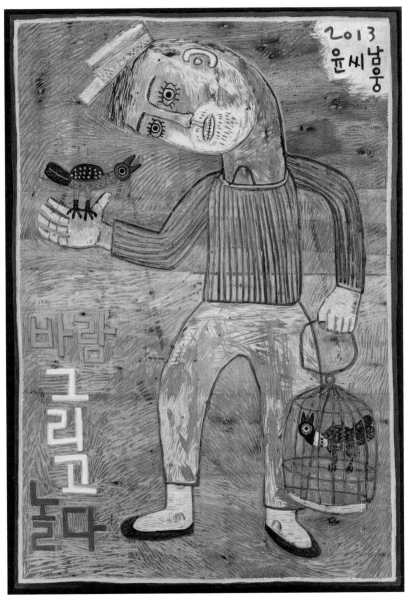

새와의 대화 121.5×175.0cm 합판에 각, 아크릴 채색 2013

遊流圖 100.0×243.5cm 합판에 각 2013

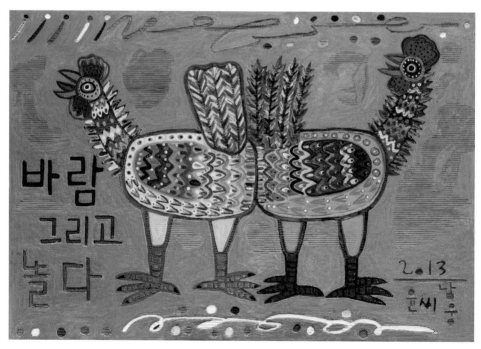

바람 그리고 놀다 112.0×162.0cm 혼합재료, 아크릴 채색 2013

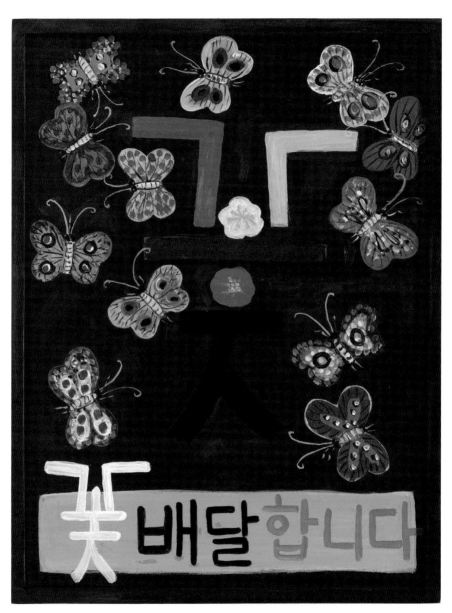

꽃 58.0×77.0cm 장지에 아크릴 채색 2010

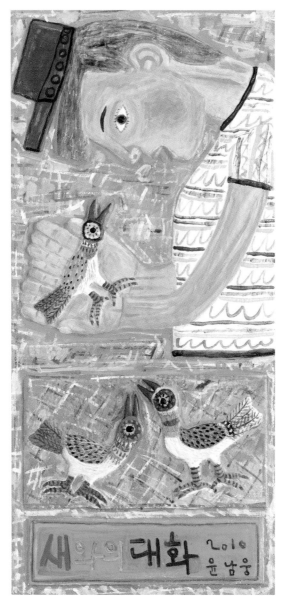

새와의 대화 혼합재료, 아크릴 채색 2010

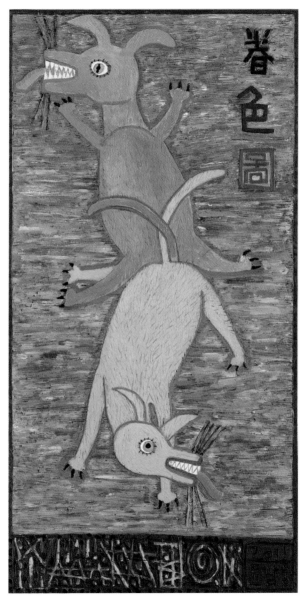

春色圖　122.0×244.0cm　합판에 각, 아크릴 채색　2011

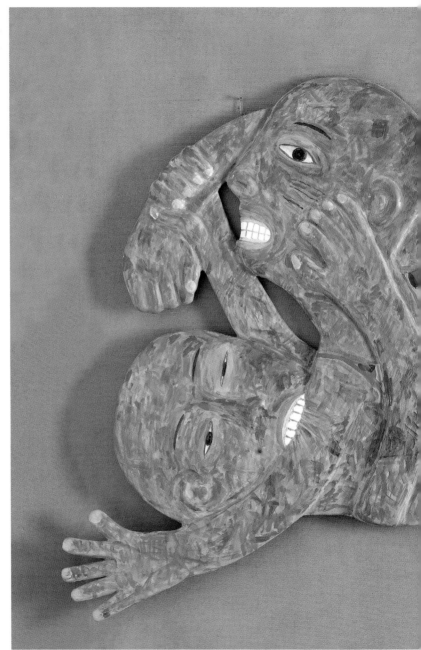

싸움
86.0×150.0cm
지판에 각, 혼합재료,
아크릴 채색 2013

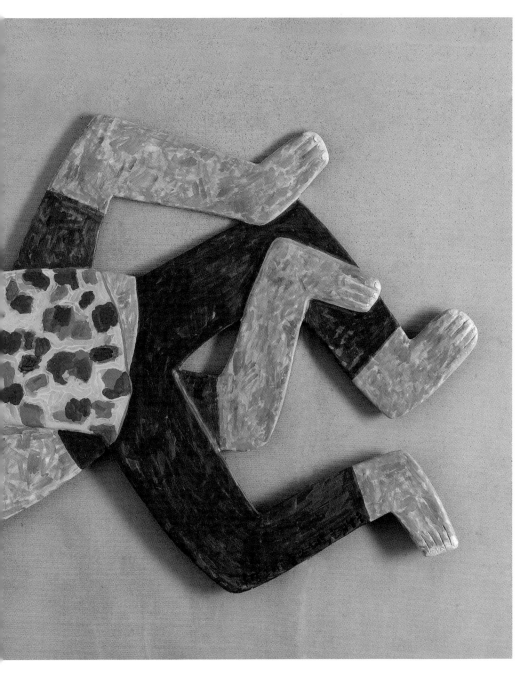

바람 그리고 놀다 2013 윤남웅

싸움 2013 윤씨남웅

春色圖 150.0×122.0cm 합판에 각, 아크릴 채색 2013

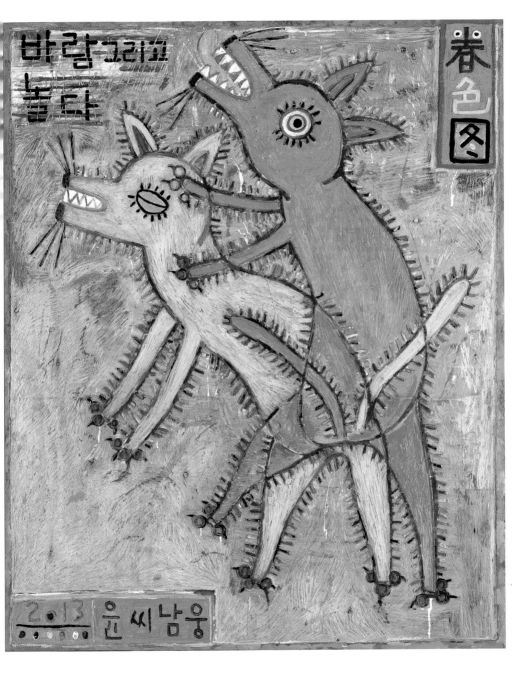

片鱗

바람 그리고 놀다
2013 윤남웅

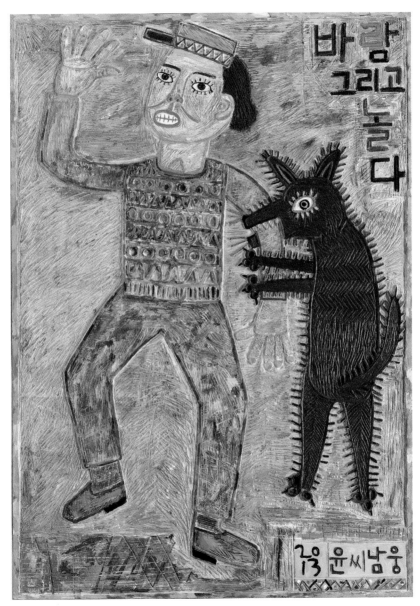

빨강색 개 121.5×175.0cm 합판에 각, 아크릴 채색 2013

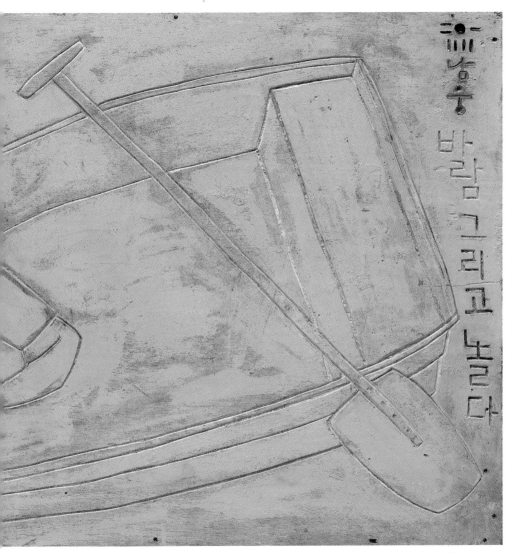

釣魚圖　182.0×91.0cm　합판에 각, 아크릴 채색　2014

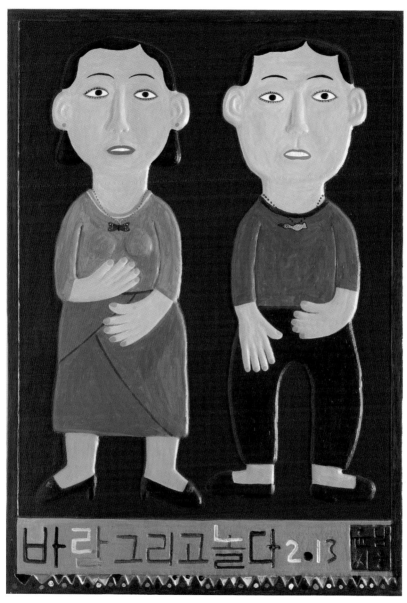

바람 그리고 놀다 162.0×112.0cm 혼합재료, 아크릴 채색 2013

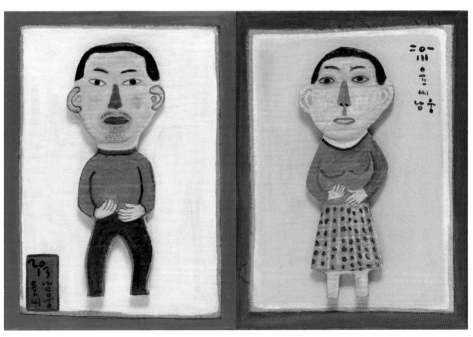

바람 그리고 놀다 60.0×44.5cm (×2) 혼합재료, 아크릴 채색 2013

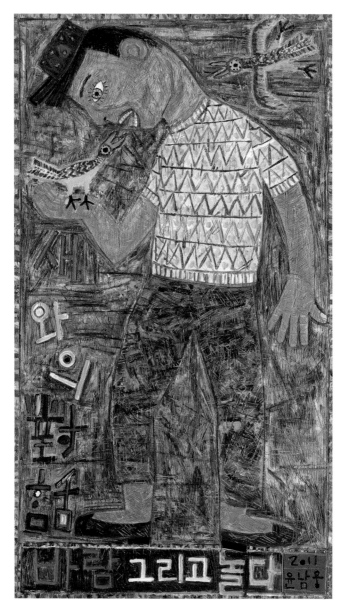

새와의 對話 96.0×174.0cm 합판에 각, 아크릴 채색 2011

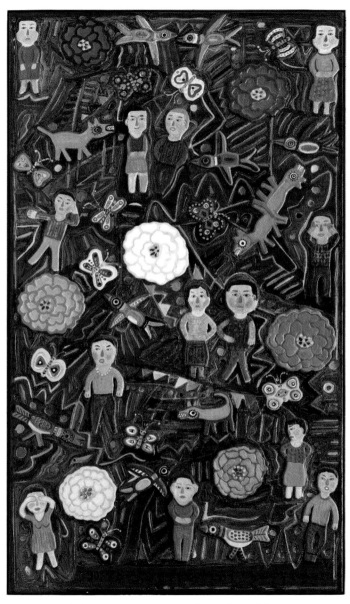

종이꽃(紙花)　195.0×113.5cm　혼합재료, 아크릴 채색　2013

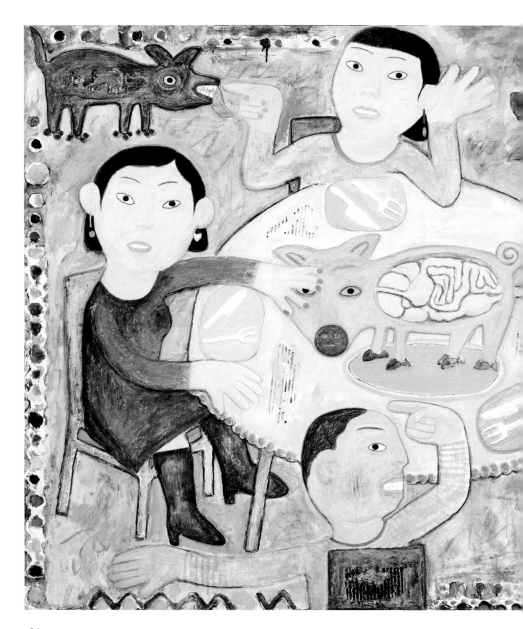

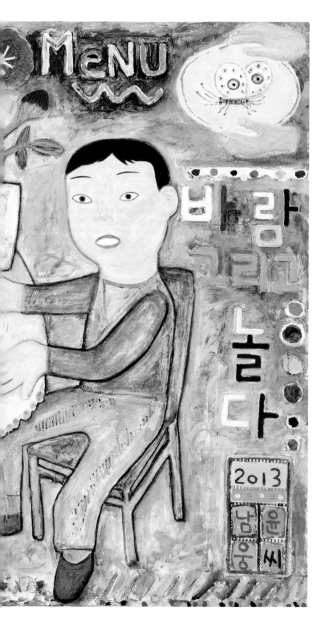

MENU
141.0×196.0cm
혼합재료, 아크릴 채색 2013

遊流圖
112.0×162.0cm
지판에 각, 혼합재료, 아크릴 채색
2013

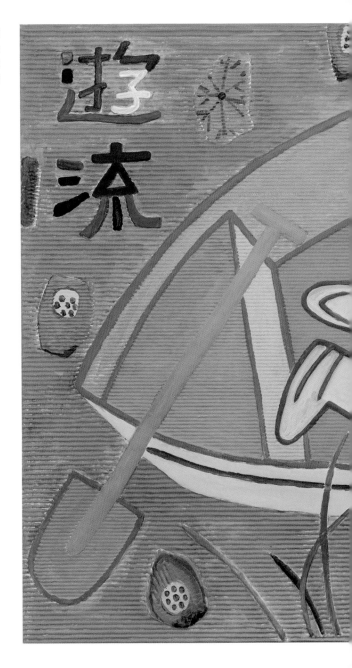

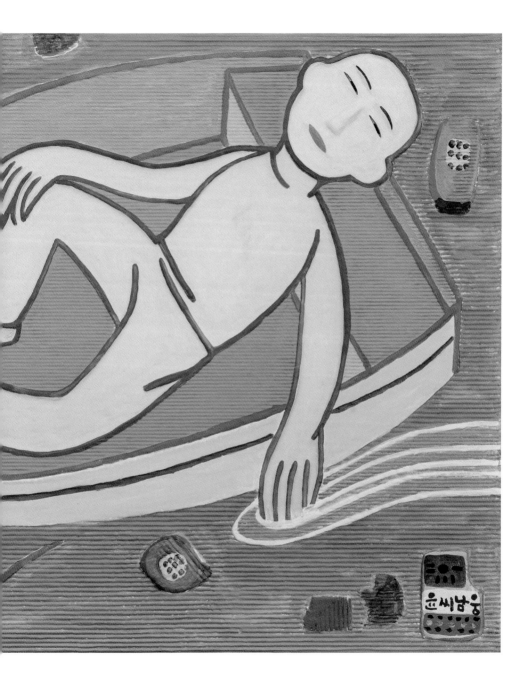

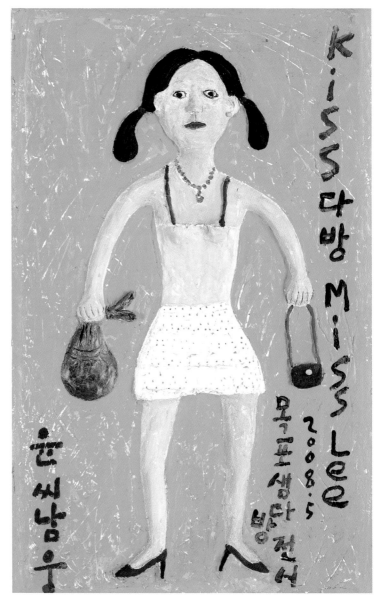

Kiss다방 Miss Lee 35.0×55.5cm 지점토, 아크릴 채색 2008

냄새

냄새를 느낍니다.

추위에 몸떨던 지난겨울, 손바닥 넓이만큼의 따스한 햇살에

봄냄새를 먼저 느끼는 것은 몸뚱이의 살갗 세포입니다.

냄새를 느낍니다.

도로변 꽃집 투명 유리창 안에 계절과 상관없이 핀 꽃냄새는 눈빛이 먼저 느낍니다.

냄새를 느낍니다.

선술집 의자에 삐딱하게 앉은 술꾼의 주정거리는 입냄새를 늙은 주모의 귀가 먼저

느낍니다.

냄새를 느낍니다.

시장 한켠에 넓적하게 누운 비릿한 홍어의 썩은 냄새를 뇌세포가 먼저 느낍니다.

냄새를 느낍니다.

도로를 아무렇게나 질주하는 오토맨 뒷자리에 앉은 Kiss다방 Miss Lee의 짧은 치마

속으로 드러난 하얀 허벅지 살냄새를 肉根이 먼저 느낍니다.

냄새가 납니다.

꽃을 든 중년 남, 녀의 가느다란 외줄타기 놀이는 선홍빛 색깔의 냄새가 납니다. 片,

片이 조립한 생선 몸뚱이에선 비릿한 자줏빛 냄새가 납니다. 발정한 암, 숫개 몸뚱이

에선 주체할 수 없는 짙은 분홍색 냄새가 납니다.

짭짤한 갯바람이 지나가는 황토밭에 몸을 구부린 사람형상의 검은 선에선 흙냄새 배

인 주황색 냄새를 느낍니다.

냄새에 대한 또 다른 편견에 대한 생각입니다. 〈작가노트〉

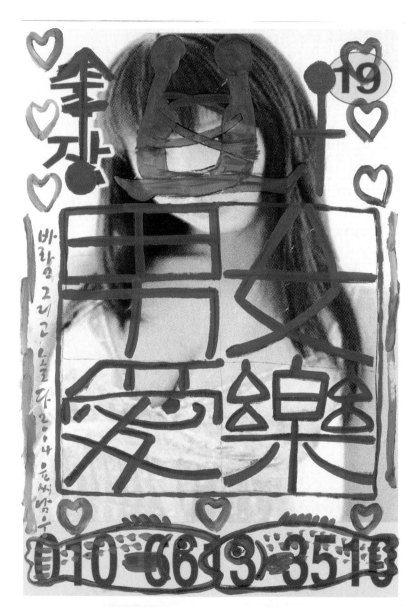

男女愛樂 55.5×82.0cm 전단지에 아크릴 채색 2014

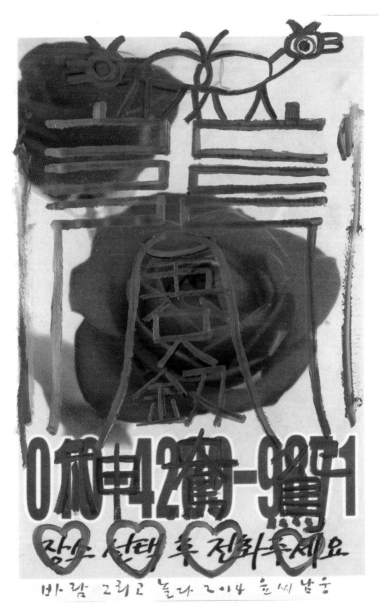

예쁜 장미부적 55.5×82.0cm 전단지에 아크릴 채색 2014

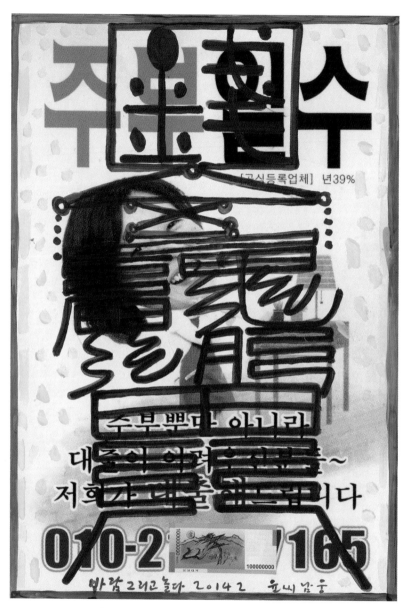

일수부적 55.5×82.0cm 전단지에 아크릴 채색 2014

일수부적 55.5×82.0cm 전단지에 아크릴 채색 2014

場-賣書店

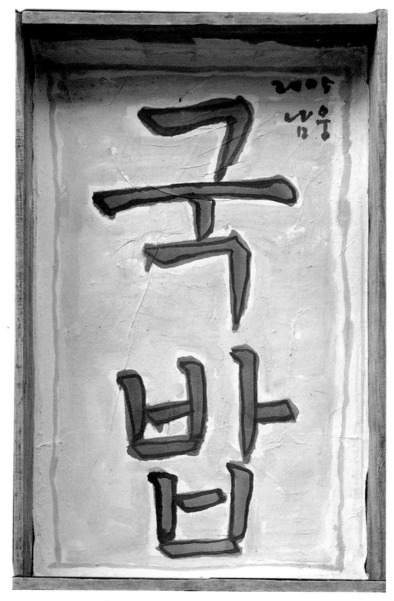

국밥 36.5×59.0cm 생선상자, 한지 수묵 채색 2005

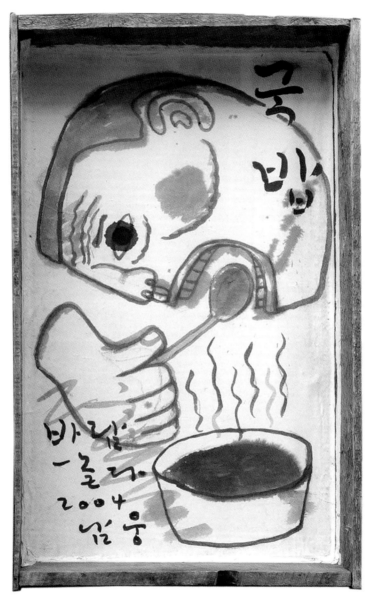

국밥 36.5×59.0cm 생선상자, 한지 수묵 2004

뻥-튀밥 부분
2008년 광주비엔날레
대인시장 복덕방 프로젝트 설치

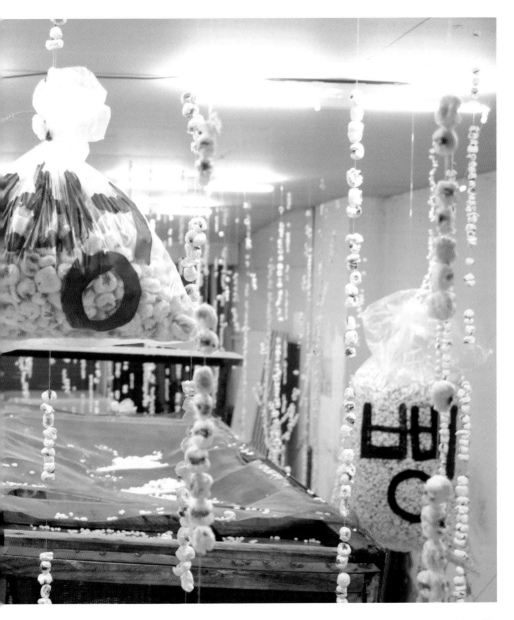

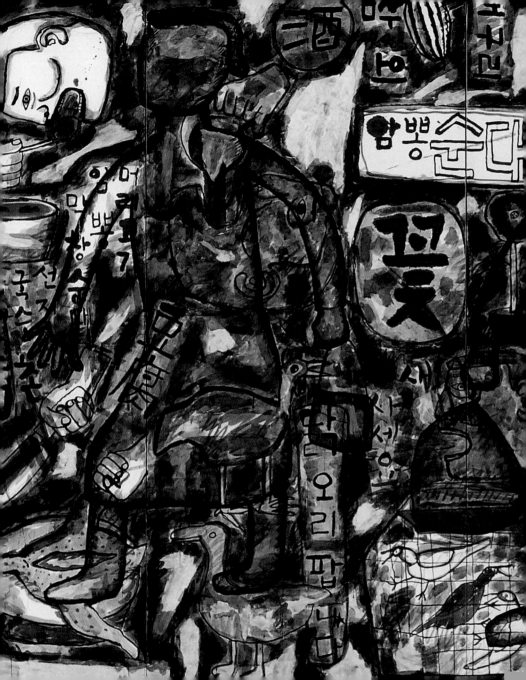

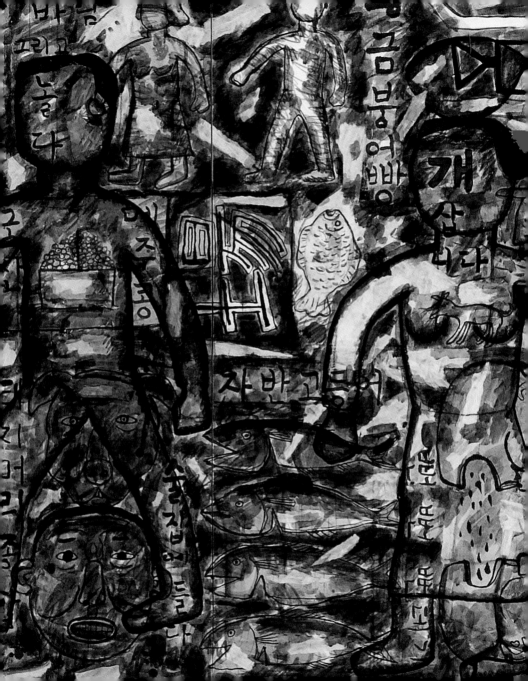

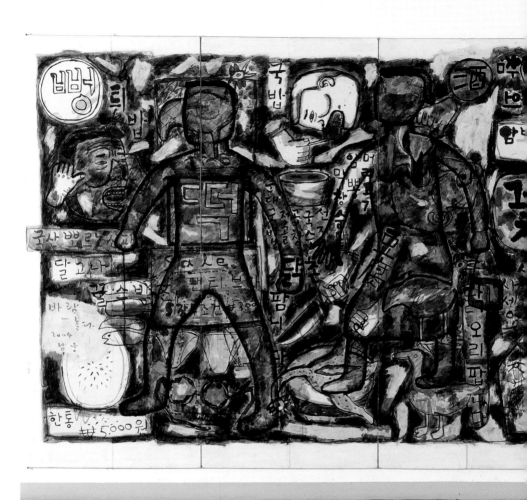

암뽕순대 209.0×528.0cm 병풍12폭, 한지 수묵 채색 2005
◀ 암뽕순대 부분 36.5×59.0cm 병풍12폭, 한지 수묵 채색 2005

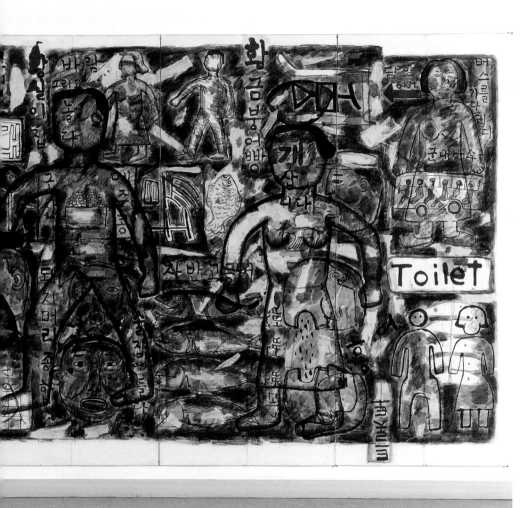

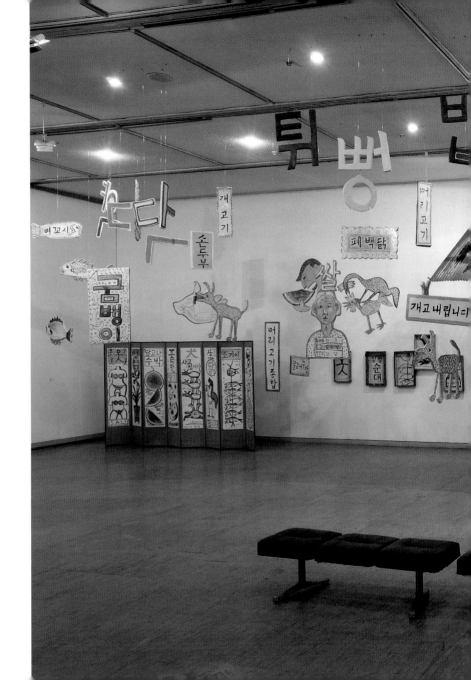

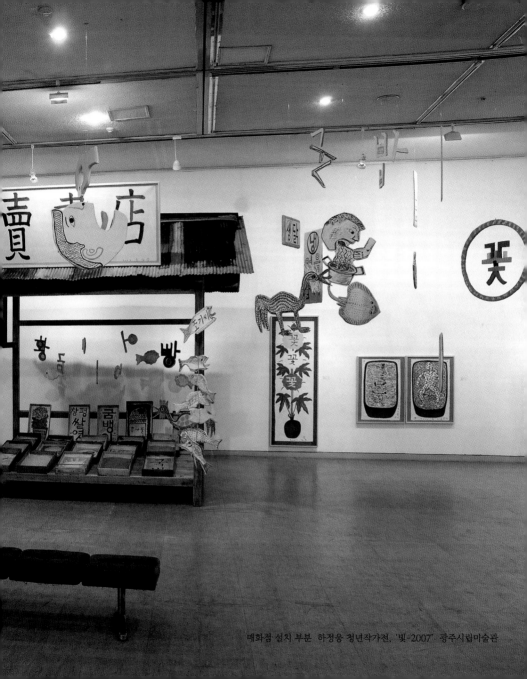

매화점 설치 부분 하정웅 청년작가전, '빛-2007' 광주시립미술관

미술관 속 시장풍경, 시장 속 그림풍경

김희랑 | 광주시립미술관 학예연구사

미술관과는 전혀 어울리지 않는 시골 5일장의 허름한 장옥(場屋)이 떡하니 전시장에 설치되어 있다. 시장통의 잡화점을 연상시키는 상점에는 매화점(賣畵店)이라는 간판이 내걸리고 시장에서 파는 물건들이 그림으로 형상화되어 여기저기 어지럽게 걸려 있다. 걸려진 그림들은 거래되는 물건의 간판이기도 하지만 순수미술작품이기도 하다. 아마도 미술작품이 생필품처럼 일상에서 없어서는 안 되는 존재가 되길 바라는 모양이다. 그런데 무슨 연유로 재래시장의 장옥(場屋)이 미술관 안으로 들어오게 된 걸까?

윤남웅은 진도 깡촌에서 태어나 오직 화가가 되고자 하는 꿈을 안고 광주에서 대학을 다니고, 중국 유학을 다녀왔다. '돈'이 가장 중요한 가치가 되어버린 이 시대에(좋아하는 일을 한다는 죄로) 화가로 산다는 것은 어쩌면 형벌과도 같은 일이다. 일부 잘나가는(?) 화가를 제외하고는 작품을 판매하여 생계를 유지하는 작가는 거의 없을 뿐 아니라 경제적 생산능력이 없다는 이유로 '화가'는 직업으로조차 인정 해주지 않는다. 상황이 이렇다 보니 윤남웅 역시 1997년 중국에서 귀국 한 후 몇 년 동안 담양의 시골마을 창고를 빌려 작업실과 주거공간을 겸하며 막노동 아르바이트를 하여 생계를 유지하였다. 이 시기 작품경향은 개인사적 인연이 있는 특정인물이나 작가 개인의 내적 풍경을 정형화했고 테크닉적 묘사에 치중하였다. 작품의 표현방식은 어둡고 거칠고 복잡한 화면처리가 주를 이루는데, 이는 경제적 생활고 등 현실적인 어려움들의 표출이자 귀국 후 자신의 화풍 정립을 위한 실험적 시도들로 보여진다.

2000년대에 들어서면서 작품의 주제는 작가 개인의 어두운 내면풍경에서, 주변의 일상적 풍경, 외부적인 것, 사회의 문제 등으로 확대되어지고, 그 표현 또한 밝아지고 유쾌해지고 다양해지는 등 긍정적 분위기로 바뀌게 된다. 중국 유학을 통해 사실적, 재현적 리얼리티를 익혔다면 이제 현실에 기반을 둔 리얼리티, 즉 진정한 사회적 리얼리티란 무엇일까? 화가라는 꿈에는 도달하였는데 화가로서 사회에 어떤 역할을 할 수 있을까? 등에 대해 고민하기 시작한것이다. 이러한 문제의식은 사람과 사람사이, 혹은 사회와의 소통의 문제를 주제로 택하게 하였으며, 나아가 작가의 창작활동을 통해 문화를 만들어내고 제안하는 예술의 사회적 실천에 대한 고민으로까지 확장해 갔다. 예를 들어 작품 '바람-놀다' 시리즈를 통해서는 '바람-대상과 대상 사이에서 오고 가는 소통 또는 관계 맺음'과 '놀다-인생의 희로애락 등 우리네 삶의 모든 행위'를 드러내고자 하였다. 또한 현장미술의 형태로 진행된 2004년, 2005년 담양 5일장의 국밥집과 2006년 말바우시장 국밥집에서의 전시를 비롯하여 2007년 대인시장에 작품설치를 하는 등 예술행위와는 동떨어진 장소인 시장을 하나의 문화공간, 즉 예술적 대안공안으로 제시한 바 있다.

시골에서 성장하였고, 담양시장통 국밥집에서 막걸리 한사발로 인생의 고단함을 달래곤 했던 윤남웅에게 시골 5일장은 특별한 곳이다. 과거에 5일장은 단순히 물건을 사고파는 장소일 뿐만 아니라 다양한 정보와 문화가 교류되는 소통의 광장이자 여성들도 먼 시장까지 외출하도록 허락받는 해방의 공간이었다. 또한 삶의 애환을 서로 나누는 정(精)터이자 삶의 활력을 느끼게 해주는 축제의 현장이었다. 비록 최근에는 대형 할인마트가 점령하다시피 하여 재래시장은 이제 현대인의 생활에서 멀어져 버린 장소가 되었지만 아직도 그곳에서는 소통이 이루어지고 있고, 저가의 물건 혹은 마트에서는 찾아볼 수 없는 그곳에서만 볼수 있는 특별한 것이 판매되고 있다. 또한 전통문화와 지역문화, 서민문화를 간직하고 있는 곳이기도 하다. 윤남웅은 담양의 관방천근

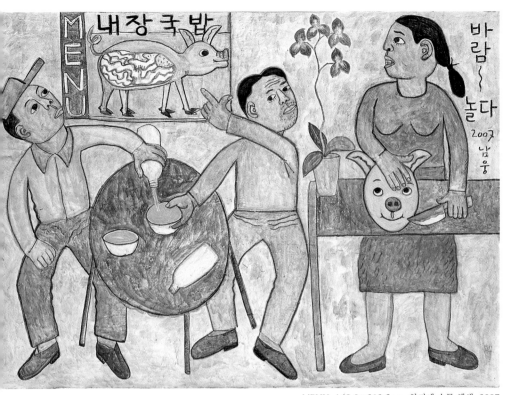

MENU 149.0×212.5cm 한지에 수묵 채색 2007

방의 담양시장과 영산간 상류의 주변부 풍경, 시장을 왕래하는 사람들의 일상을 주로 그린다. 그의 그림에는
북적거리고 냄새나는 시장거리에서 흔히 볼 수 있는 삼류적인 소재들, 예를 들면 뻥튀기, 개장사, 파리, 싸구려
속옷을 파는 노점상, 국밥집..... 등의 풍경과 각각의 상품을 파는 간판이 등장한다. 진솔하고 해학미 넘치는 그
의 그림은 사라져 가는 것들에 대한 향수와 인간 사이의 정을 느끼게 해주며, 다른 한편으로는 현실의 시장문
화가 갖는 문제점을 보여주기도 한다. 예를 들면 판매되는 물건의 가장 핵심적 속성을 생생한 이미지로 재치
있게 그려 낸 '간판' 그림을 통해 개성이 없는 획일적인 현실의 간판에 자극을 주기도 하고, 5일장의 특수성을
제대로 파악하지 못한 채 관(官)주도로 이루어진 재래시장 활성화 정책에 대한 비판의식을 드러내기도 한다.

윤남웅은 예술이라는 것이 시골 5일장이 그러했던 것처럼 여러 사람이 소통하고 자유롭게 사람들에게 활기를
주길 바란다. 따라서 시장문화로 대별되는 하찮은 것, 삼류적인 것, 서민적인 것들에게까지 미술의 개념을 확장
시켜보고 어떻게 예술과 일상이 결합되는지, 예술의 사회적 실천 방안들을 제시하고자 한다. 이번 전시에서는
미술과 전시장 안에 매화점(賣畵店)이라는 상점으로 시장풍경을 재현하는데 그쳤지만, 나아가서 작가가 그린
개성만점의 간판들이 내구성이나 보존성을 보강하여 실제로 시장의 간판으로 활용되는 등 다양한 방식으로
미술과 사회와의 유기적 연관성이 확대되어지길 기대해본다.

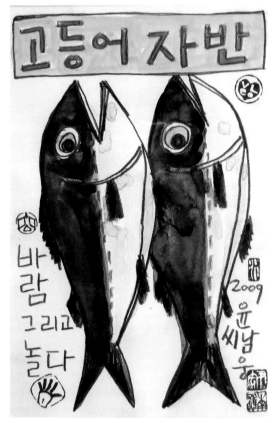

고등어자반 연필, 수채 2009

바람 그리고 놀다

살다보니 홍어가 말 그대로 좃이 되버린 세상이다. 음식이란게 보기 좋고, 맛있는 냄새나고, 혀끝에서 느껴지는 맛이 좋아야 좋은 음식인데, 홍어라는게 처음 먹는 사람에겐 고약한 음식인건 사실이다. 그래도 이 음식 없인 잔치상도 못내미는게 전라도 사람들 아닌가. 아무리 세상이 막장으로 치 닳는 다지만, 남이 먹는 음식에다 '홍어좌빨'이니 '전라도홍어거시기'니 하며 정치적 이념을 덮어씌우는 세상에까지 와버렸다. 마치 믿었던 내 집 문지방에 내 머리통을 '쿵' 찍고 아픔과 허탈함에 주저앉은 기분이다. 세상 살기가 무섭다는 생각이 든다. 〈작가노트〉

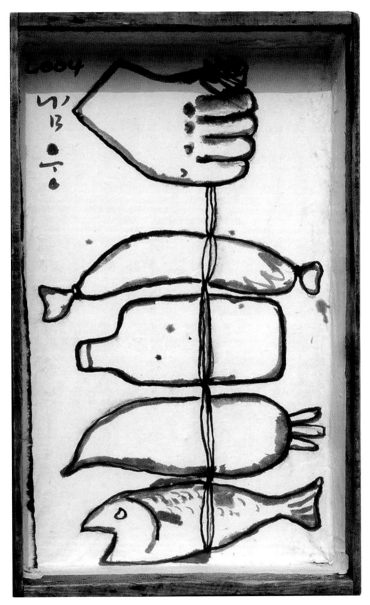

조기씨 36.5×59.0cm 생선상자에 한지 수묵 2004

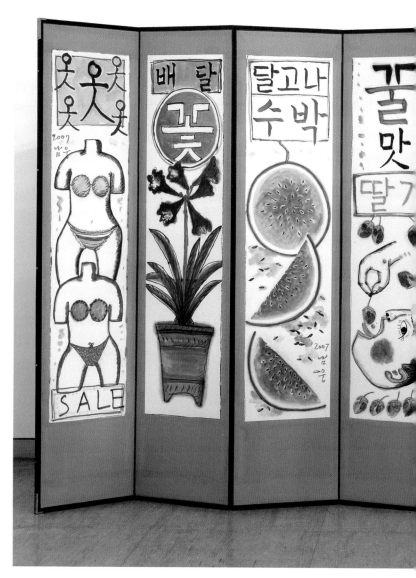

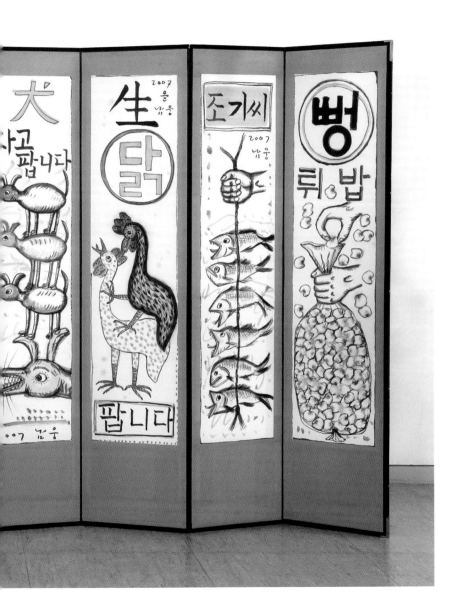

片鱗(편린) 생선상자에 수묵채색 2004

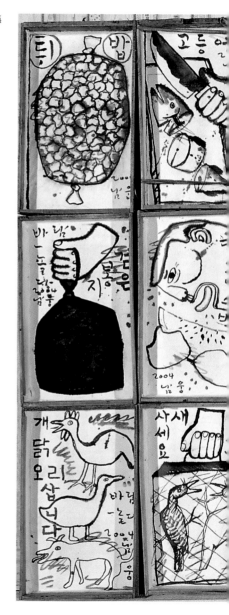

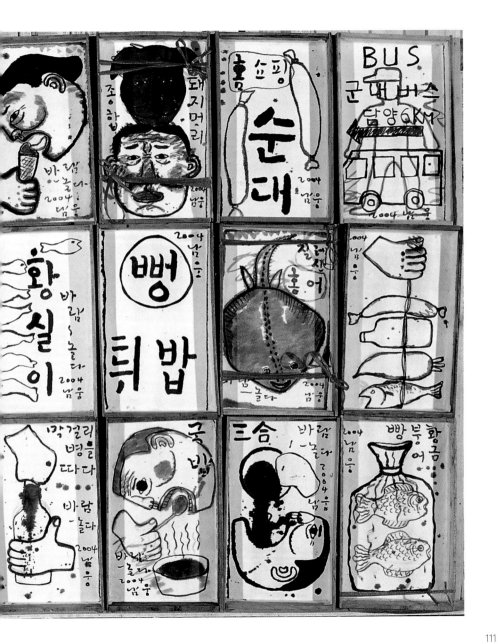

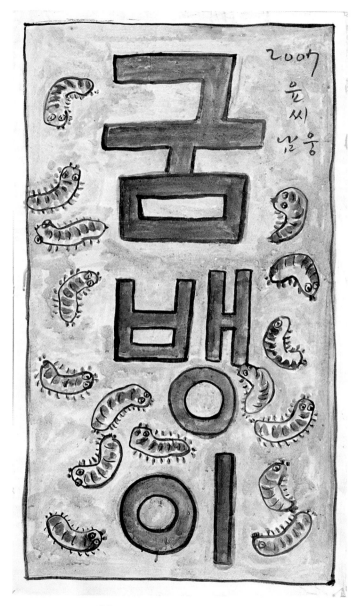

굼벵이 57.0×97.0cm 한지에 수묵 채색 2007

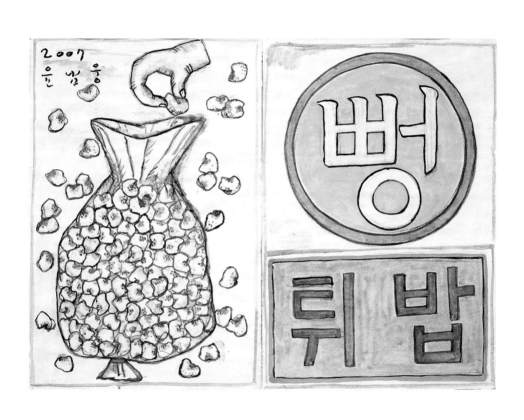

뻥-튀밥 124.0×180.0cm 한지에 수묵 채색 2007

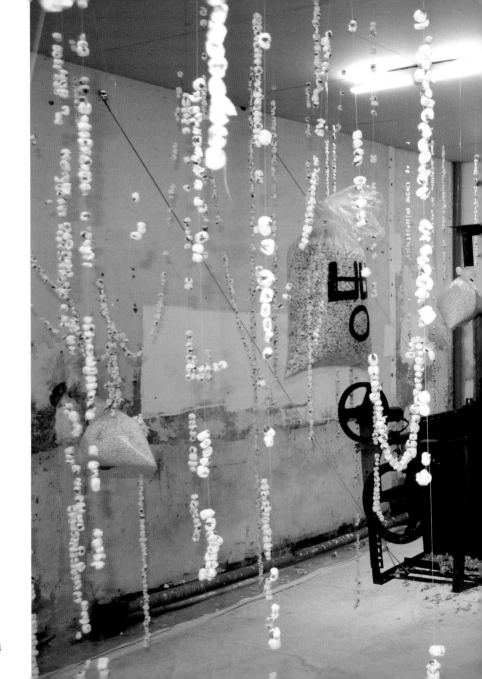

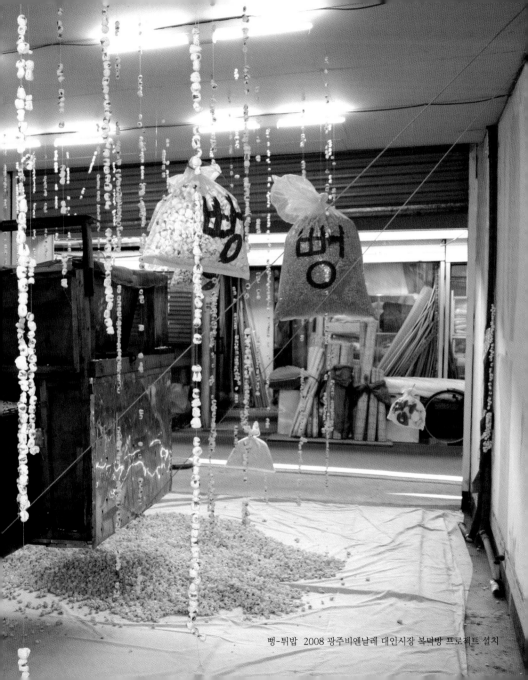

뻥-튀밥 2008 광주비엔날레 대인시장 복덕방 프로젝트 설치

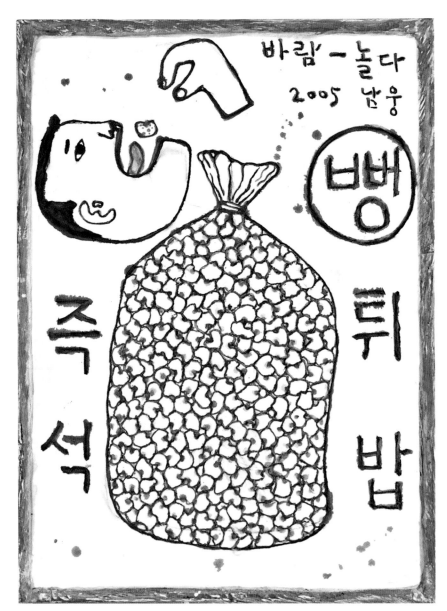

바람 그리고 놀다 122.5×90.0cm 한지 수묵 채색 2005

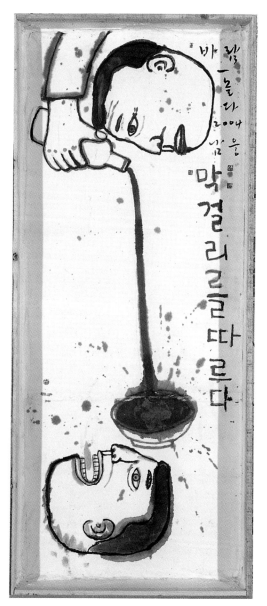

막걸리를 따르다 70.0×150.0cm 한지 수묵 채색 2004

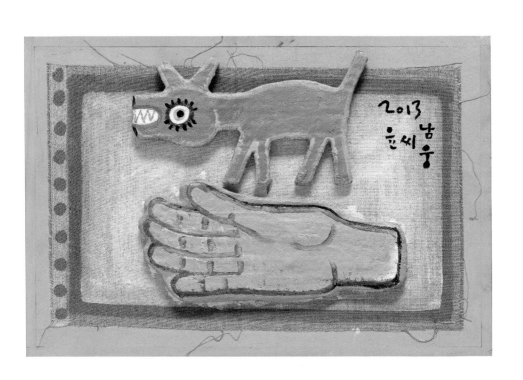

바람 그리고 놀다 30.0×45.0cm 혼합재료, 아크릴 채색 2013

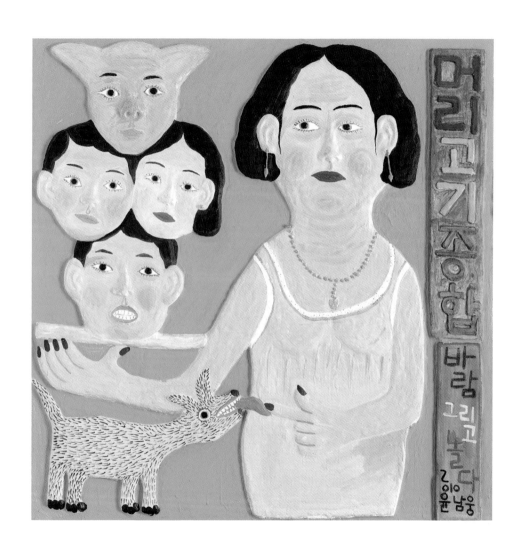

머리고기 종합 125.0×125.0cm 혼합재료, 아크릴 채색 2010

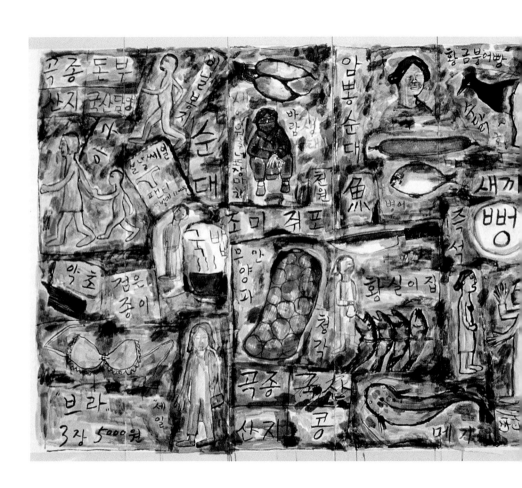

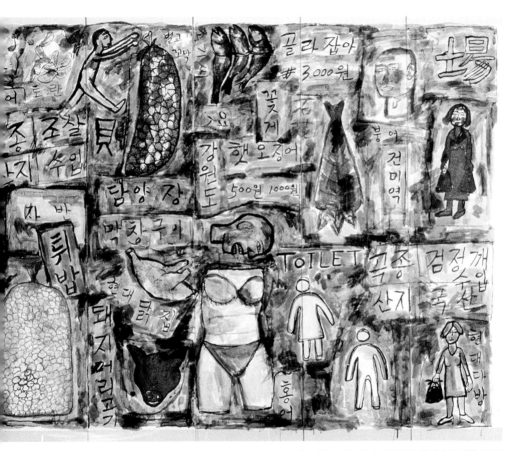

場-바람 그리고 놀다 8폭병풍, 한지 수묵 채색 2002

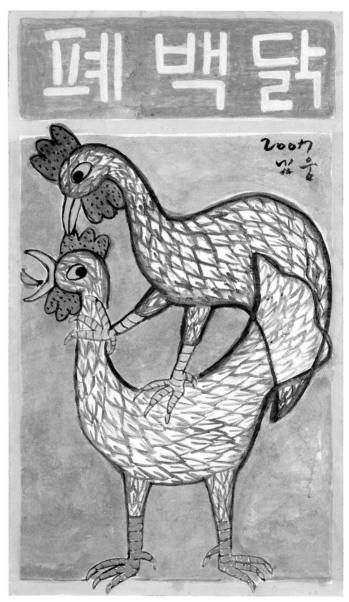

폐백닭 57.0×97.0cm 한지 수묵 채색 2007

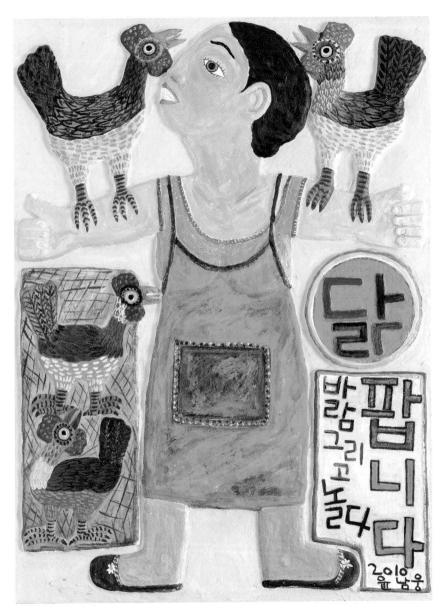

닭 90.0×122.0cm 혼합재료, 아크릴 채색 2010

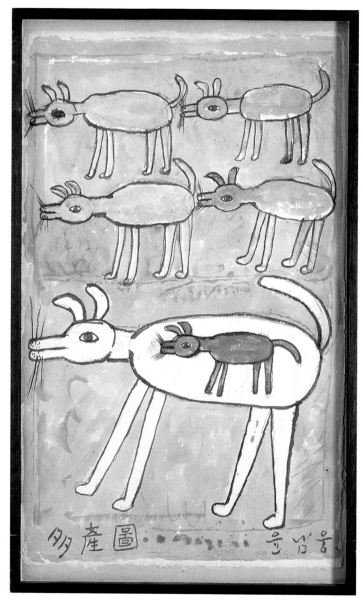

多産圖 55.0×89.2cm 한지 수묵 채색 2006

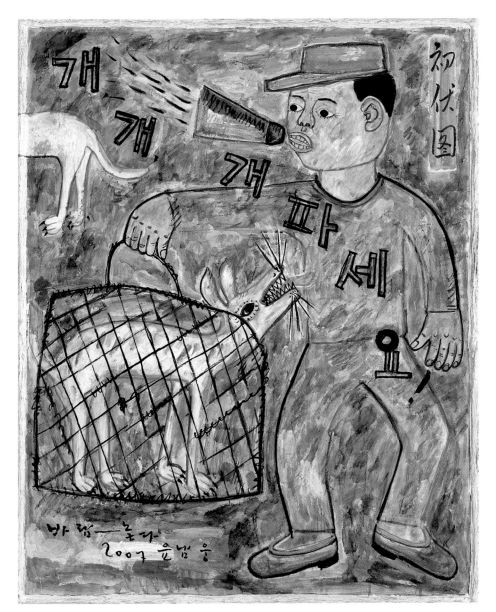

初伏圖 131.0×162.0cm 한지 수묵 채색 2007

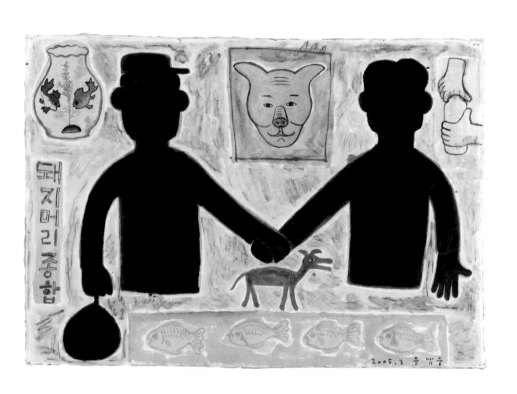

금붕어 149.0×212.5cm 장지에 수묵 채색 2005

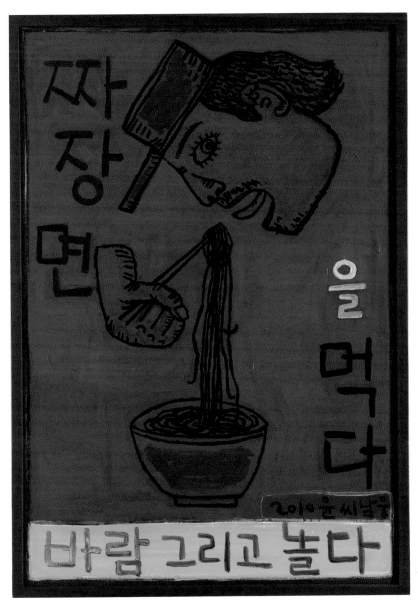

짜장면을 먹다 72.0×103.0cm 장지에 아크릴 채색 2010

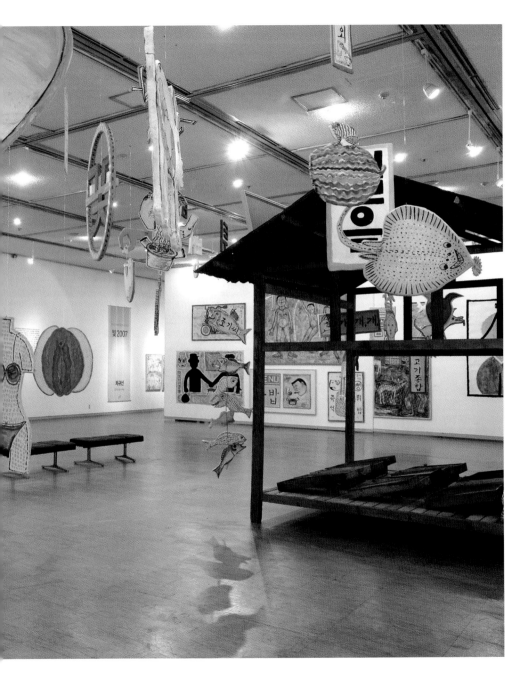

타닥 타닥 타닥 허공에 튀어 나는 파편 조각들 片鱗
일상에서 소소하게 만나는 삶의 파편들을 퍼즐 짜 맞추듯 그림 그리기를 하면서 문득 떠오른 단어가
片鱗이다.

片鱗
생선몸뚱이에 붙은 비늘, 한편片, 혹은 그것의 片, 片들, 비릿한 냄새와 맛에 대한 역겨움

코나 혀끝으로 느껴지는 냄새와 맛의 느낌, 나무도마 위에 가지런히 누어서 뭉뚱하거나, 날렵한 식칼
날에 의해 타닥 타닥 타닥 허공에 튀어 나는 파편 조각들 片鱗
편린에 대한 한자어의 비릿한 나의 해석

혀끝으로 비릿내나는 침 퉤! 퉤! 퉤! 거리며 허공에 파편들로 날려 보내는 반 상태적이고 물신적인 비릿
한 낱말들 〈작가노트〉

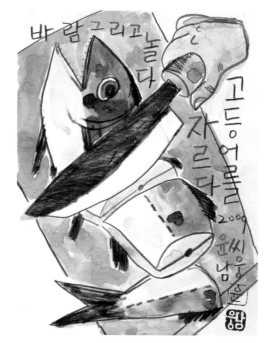

고등어를 자르다 19.0×24.0cm 연필 채색 2009

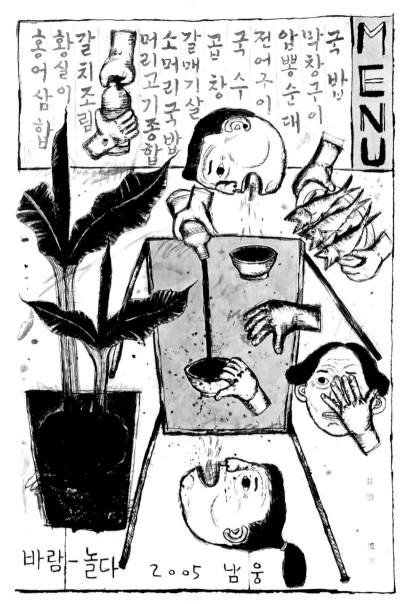

MENU- 바람 그리고 놀다 148.5×211.0cm 한지 수묵 채색 2005

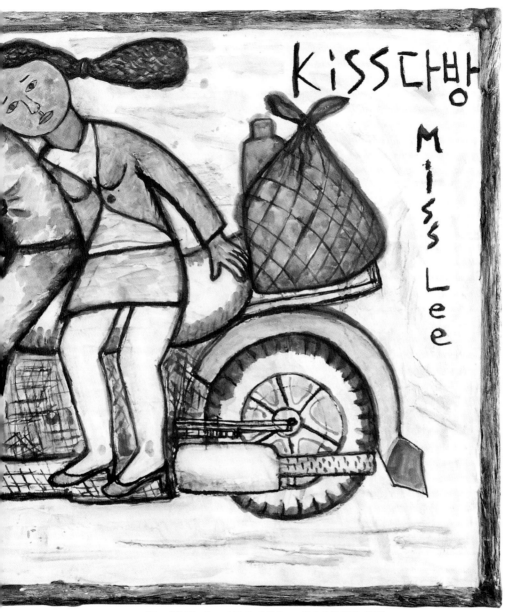

Kiss다방 Miss Lee 101.0×167.0cm 한지 수묵 채색 2005

옷
18.0×24.0cm
연필, 크레파스
2010

윤남웅의 세상살이는 매우 진솔하다.

작품에 주로 등장하는 단순한 표정의 사람은 꽃과 새와 대화를 하는데, 주고받는 이야기가 나름 이유 있어 보인다.

그들의 진지함에도 불구하고 화면은 익살스러운 느낌이 가득하다. 이번에는 우리 주변에서 날마다 버려지는 광고 전단지에 주목한다.

너무 사소한 전단지이지만 현재 우리 사회풍경의 단면이자 관심사를 드러내는 매체이다.

윤남웅은 스멀거리는 유머로 사람들의 마음을 짓누르는 것들을 퇴치하고자 현대판 부적을 만들어 놓는다. 복잡다단한 일상 속에 한줄기 바람 같은 희망이 들어와 현실의 무게가 덜어지길 바라기 때문이다.

황유정 (광주시립미술관 학예연구사)

SALE 74.0×160.0cm 한지 수묵 채색 2007

윤남웅 작가에게 예술은 곧 '소통'이다. 소통(예술)은 '바람'의 형태로 발현되며 일상에서 '놀이'의 형식으로 구현된다. 사람들이 그의 그림을 곧잘 '바람'이고 '놀이'라고 부르는 이유다. 그때 바람은 소통대상 사이의 육체적? 정서적 관계를 부드럽게 매만지거나 사정없이 요동치게 만드는 흡사 살아있는 생물 같다. 그래서 바람은 피부로 접(接)하거나 감(感)할 수 있는 물리적 바람과 거리가 멀다. 오히려 정신을 통해 합일(合一)되고 정서적 충일(充溢)함으로 채워지는 추상명사로서 바람에 가깝다. 조각과 회화의 경계를 무람없이 넘어서면서도 황황(遑遑)하다 할 만큼.

정영대 (문화기획자)

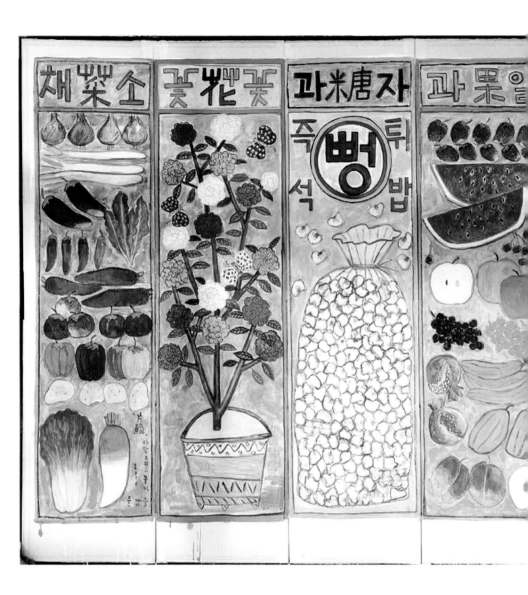

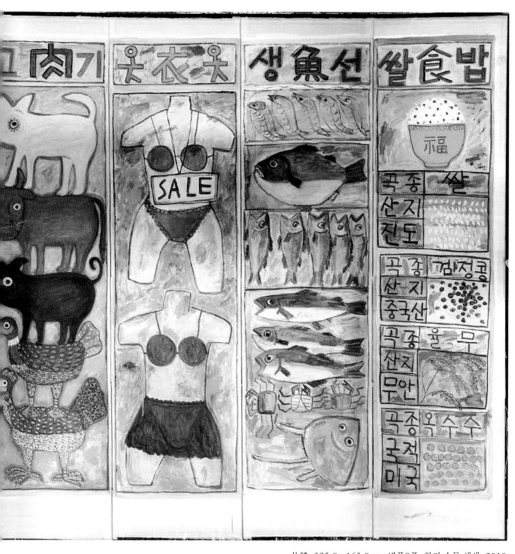

片鱗 325.0×165.0cm 병풍8폭 한지 수묵 채색 2010

137

'공원空苑' 바람 그리고 놀다

10여년전, 떠밀리다시피 정착한 광주 근동의 담양은, 그림 그리기 하는 나와 가족에겐 주변인들의 시선으로부터 적당히 감추고 살기엔, 당시의 현실로는 너무나 적합한 장소였다고 생각한다.

담양읍을 끼도 도는 영산강 상류의 몇 줄기 물길과, 수려한 자연 환경, 아내의 힘든 노동의 대가로 몇 푼 안되는 돈으로도 장보는 즐거움을 느끼며 적당히 먹고 살만한 곳, 얇은 비주머니 주물럭거리지 않고 취기 오르도록 마셔도 되는 막걸리에 값싼 돼지머리 안주가 가득한 곳, '뻥뻥' 눈이 부시도록 꽃피는 흰노란 튀밥 향내음, '비릿비릿'한 고등어와 생선 담은 검은 봉지, '푸릇푸릇'한 야채 다발, '탱글탱글'한 과일 한 봉지, 목이 터져라 구성지게 불러대는 B급 가수의 B급 테이프에서 나오는 '네 박자 쿵 짝'. 주인이 먹이를 줘야 생명을 유지 할 수 있는 금붕어는 비취색 어항에서 때 지어 유영하고, 가판에서 가장 아름다운 S라인을 뽐내는 토르소 마네킹은 사시사철 분홍색 팬티와 브라만으로도 건강하고, 밀가루와 붉은 팥고물만으로도 '황금붕어빵'은 잘도 찍어져 나오고, 주인이 王인지? 손님이 王인지? 아무 손님에게나 육두문자로 질러대는 국밥집 아줌마, 알록달록한 색지에 비뚜름하게 써진 Menu판의 글씨체만큼이나 굽어지고 아름다운 관방천 물줄기옆, 담양 재래시장은 우리 사회의 3류 문화를 고스란히 간직하고서, '놀이'를 통하여 소통의 관계를 유지하며, 떠밀린 사람들 마음에 공원(空苑)이다

〈작가노트〉

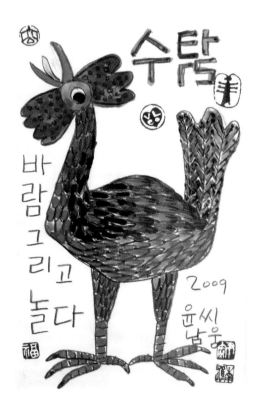

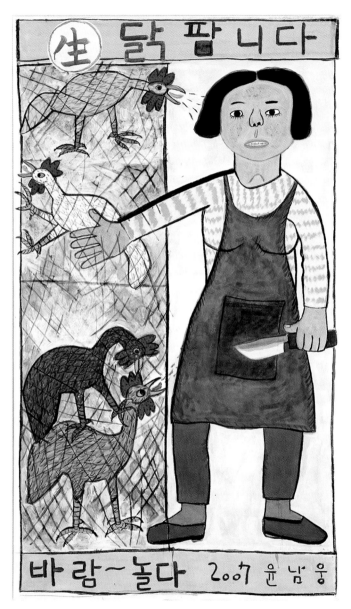

바람 그리고 놀다 100.0×166.5cm 한지 수묵 채색 2007

분홍색 겨울
149.0×212.5cm
한지 수묵 채색
2005

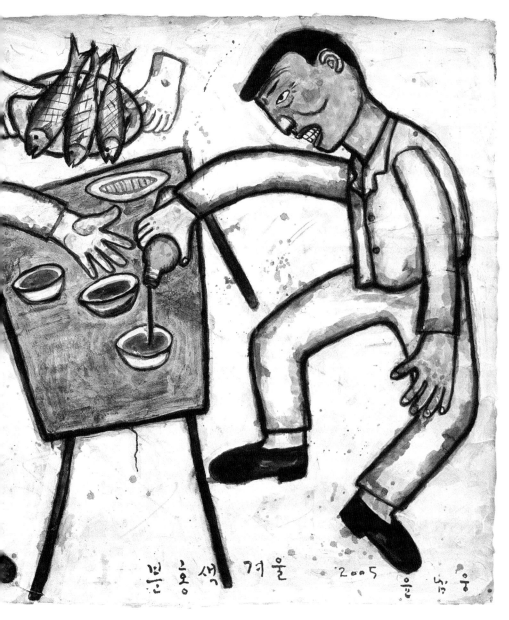

분홍색 겨울 '2005 을 남웅

紙花-종이꽃

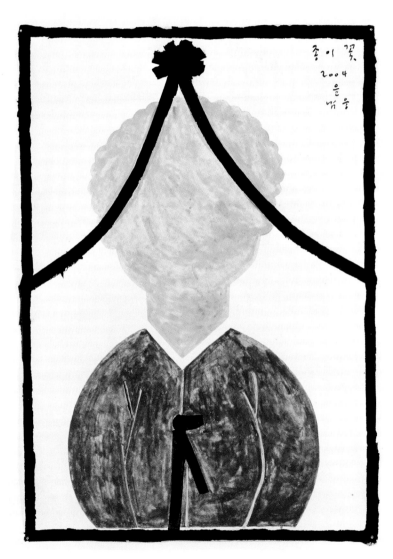

종이꽃 149.0×212.5cm 한지 수묵 채색 2004

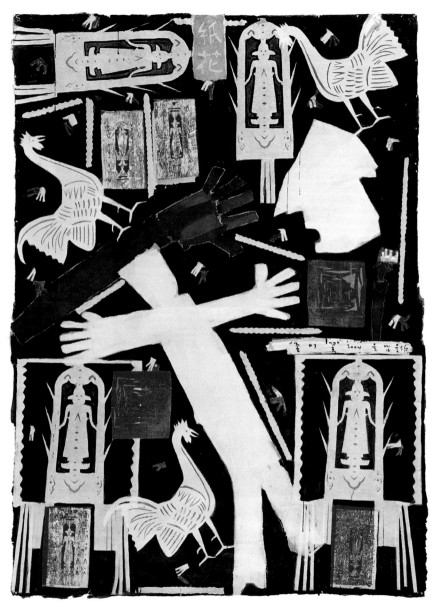

종이꽃 298.0×425.0cm 한지 수묵, 색종이 2004

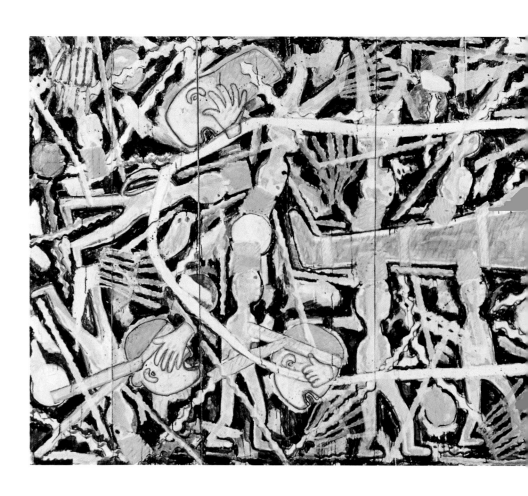

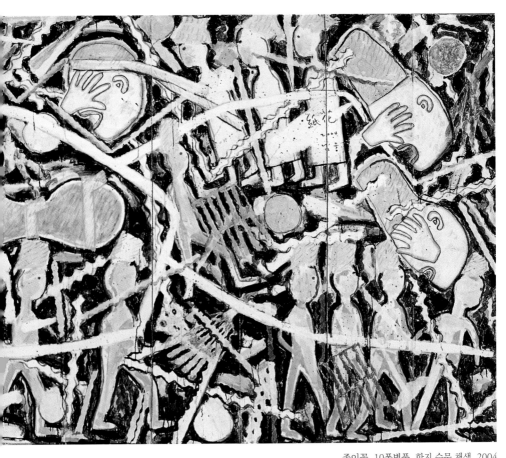

종이꽃 10폭병풍 한지 수묵 채색 2004

이승의 삶을 씻어서 꽃상여에 실어 보내고

몇 백 개의 꼭두를 목각한다는 것은 처음부터 무리한 욕심이었다. 더위와 체력, 시간의 한계를 어찌할 수 없었다.

섬

땅과 바람, 풀, 달, 별, 하늘을 몸으로 느껴가며 살아가야만 되는 곳이다. 갯비린내 나는 바람은 아직도 내 코끝에 있다. 겨울은 매웠고, 여름은 짜디짠 맛이었다. 봄은 쑥 냄새가 났고, 가을은 흰 쌀 냄새가 났다. 비는 하늘에서 내렸고, 겨울눈은 북쪽 갯바람이 흩어진 눈을 땅바닥에 내리깔리며 매서운 칼바람으로 몰아지며 왔다. 섬에서는 살아가는 것도 죽음도 갯비린내가 느껴졌다.

상여는 언제나 마을 공회당 넓은 마당에서 메어졌고, 마지막 젯상은 죽은 자가 누워 있는 상여 앞에 차려졌다. 상여는 나무판으로 만든 사면조립식이었고, 지붕은 돔 형태였다. 알록달록한 그림문양과 꼭두로 장식되었고, 꽃봉오리는 메마른 대나무 끝에 겨우 매달린 몇 개와 새로 접어 만든 하얀종이꽃 몇 움큼만이 바람에 흩날렸다.

어린 내겐 충격이었다. 가난한 자의 초상일수록 상여는 건조하고 볼품이 없었다. 밤에 눈을 감으면 죽은 자가 들어있는 관이 보일까 무서웠다. 상주의 곡소리와 생을 같이 했던 남은 사람들의 울음소리가 북, 장구, 꽹과리 소리와 함께 상두꾼의 상여소리에 얹혀 구슬프고 처량한 빈 하늘로 올라가며 울려 퍼졌다. 상여는 죽은 자가 평생 살아서 제 발로 걸었던 그 들길을 따라 하얀 종이꽃을 바람에 날리며 영원히 다시 못 돌아올 곳으로 그렇게 망자를 데려갔다.

삶은 가난했다. 우리 집만 그랬던 것은 아니다. 같이 살아가는 마을 사람들 모두 밥상에 흰 쌀 몇 줌이 더 들어가고 덜 들어가는 수준이었다. 할머니는 무학자셨고, 요즘 말로 하면 채식주의자셨다. 비린 생선 반찬이나 기름진 육고기를 밥 숟가락에 얹어 보신 적이 없으셨다. 평생을 그렇게 사셨다. 할머니는 언제나 집안이 무사건강하길 바라셨지만 아홉식구의 바람 잘 날 없는 집에 그것은 바램일 뿐이었다. 할머니는 정월보름이 지나면 연중행사로 앞 동네 '외동산'에 사시는 당골네 할머니를 모셔와 집안방에서 굿을 했다. 당골네는 작은 키에 곱게 빗은 머리에 비녀를 꽂았고 하얀 한복에 정갈한 맵시였다. 할머니와 어머니도 이 날은 정갈한 차림으로 의식에 임했다. 아부지께선 당골네의 출입을 늘 못 마땅해 하셨고 불만이셨다.

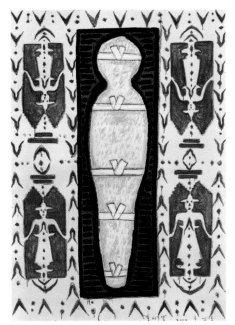

종이꽃 149.0×212.5cm 한지 수묵 채색 2004

상차림은 간단했다. 콩가루 없는 흰 떡에 정갈한 나물과 맑은 명탯국에 흰 쌀밥 몇 그릇이 전부였다. 상 밑에 깨끗한 짚 몇 줌 깔고 물 담은 대야에 바가지를 엎어놓고 수저로 장단을 두드리며 당골네는 밤을 새워 내가 알아들을 수 없는 좋은 말들을 읊조리듯 외웠다. 굿은 이른 새벽에 끝났고 내가 잠에서 눈뜨기 전에 당골네는 삯으로 받은 쌀 몇 되를 이고 돌아가셨다. 가족은 의식에 올렸던 식은 젯밥과 흰 떡으로 아침을 먹었다. 이 진지한 의식이 우리 가정의 무사안녕한 생활에 얼마나 도움이 되었는지는 가늠할 수 없다. 아니 어쩌면 이 의식이 알 수 없는 미완의 불행을 막았고 그나마 누린 우리 집안의 평안이 그 덕분이었는지도 모를 일이다.

섬에서 삶이란, 자기 삶을 의지한 신을 더 가까이 하며 사는 것이었다. 할머니는 그렇게 평생을 살다 돌아가셨다. 90세였다. 유언은 고작 '내 몸을 씻어서 보내달라'였다. 가족은 유언대로 앞 동네 당골네를 모셔와 씻김굿을 했다. 할머니는 이승의 고단한 삶을 씻고 꽃상여에 실려 마을 뒷산 양지 바른 곳, 먼저 자리한 할아버지 옆에 누우셨다. 선비 같은 분이셨다. 후로 어머니께서 병환으로 돌아가셨을 때도 유언은 할머니와 같았다. 가족은 어머니 유언대로 앞 동네 당골네를 모셔와 살아서 맺힌 한을 씻어 뒷산 자락 밑 당신이 시집와서 평생을 가꾸셨던 작은 밭 모퉁이로 꽃상여에 태워 보내드렸다. 이런 의식행위를 싫어하셨던 아부지, 아부지는 몇 해째 행랑채 방 한켠에 거동이 불편한 몸으로 누워 계신다. 먼저 가신 할머니나 어머니처럼 죽음이 느껴지면 똑같은 유언을 하실 듯싶다.

뵐수록 아부지가 짠하다.
태어나면서부터 당골네였고, 평생을 우리집과 같이해 온 앞 동네 당골네 할머니도 얼마 전 꽃상여를 타고 하늘나라로 가셨다. 마지막 당골네셨다. 내 아부지 씻김굿은 누가 해줄까?
섬에서 삶과 죽음은 짜디짠 갯비린 맛이다. –윤남웅〈작가〉–

官防川之曲

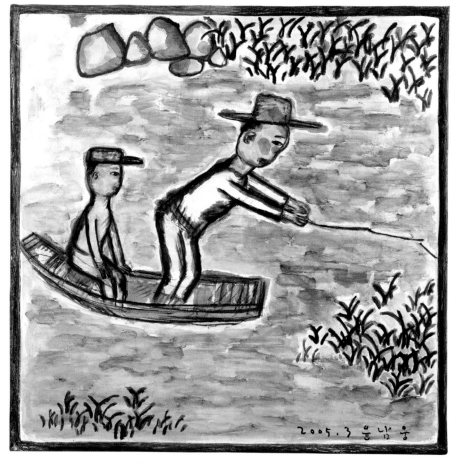

釣魚圖　136.5×136.5cm　한지 수묵 채색　2005

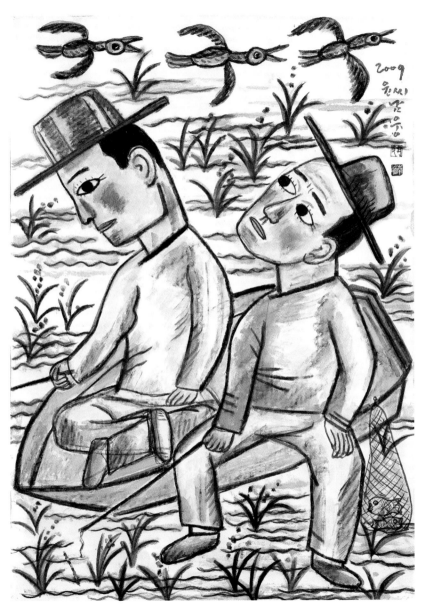

春去秋來 74.5×165.0cm 한지 수묵 채색 2009

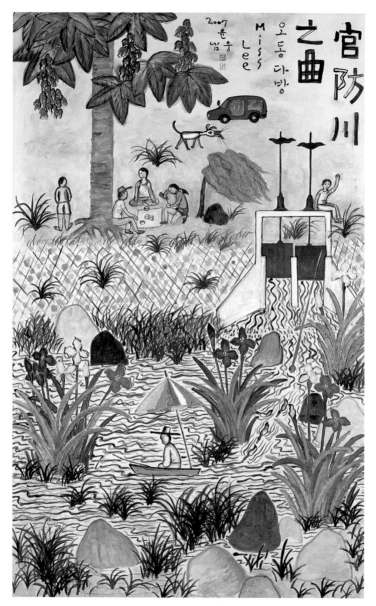

官防川之曲　148.0×235.0cm　한지 수묵 채색　2007

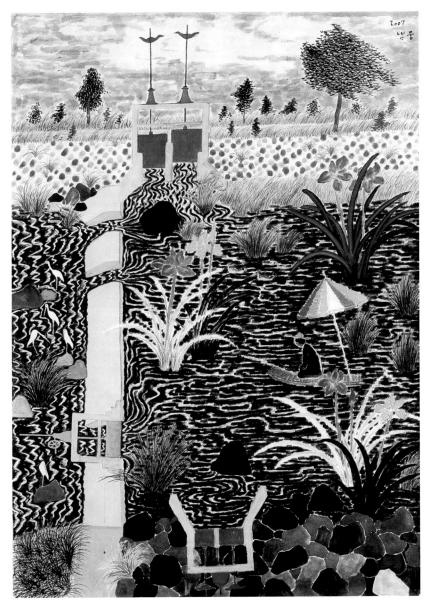

官防川之曲 149.0×212.5cm 한지 수묵 채색 2007

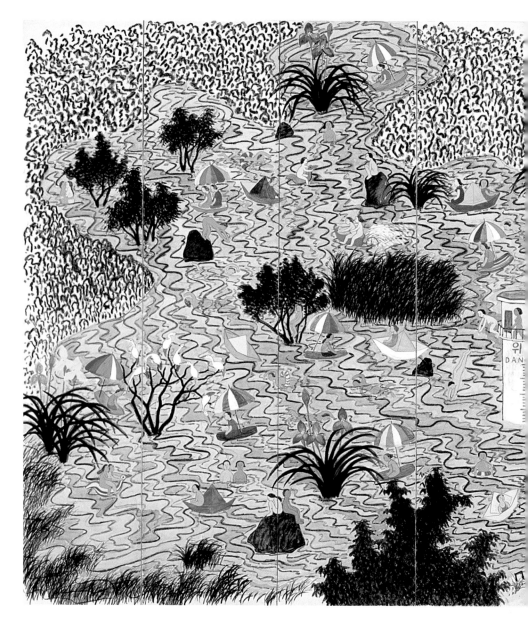

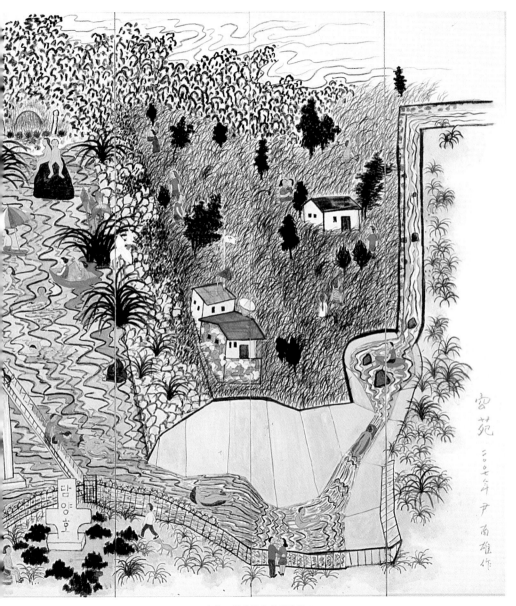

空苑　8폭병풍에 수묵채색　2007

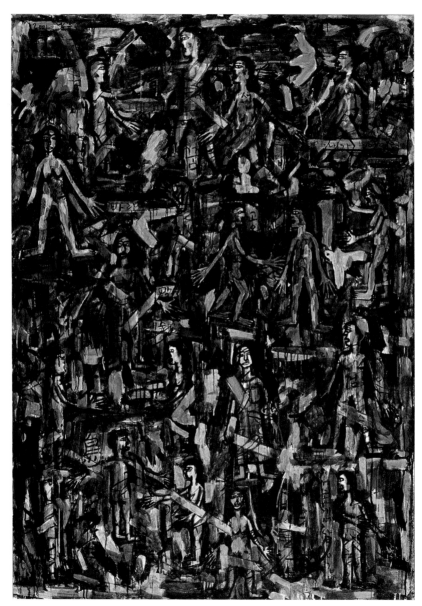

댓잎 149.0×212.5cm 한지 수묵 채색 2000

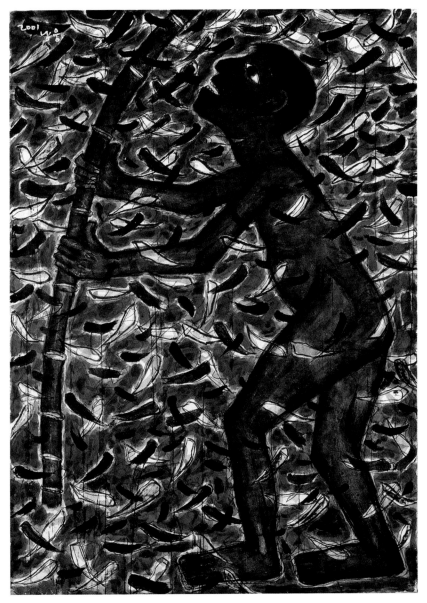

댓잎 74.5×165.0cm 한지 수묵 2000

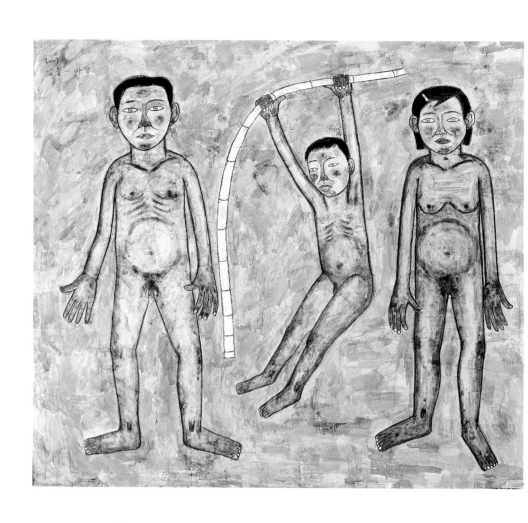

댓잎 182.0×160.0cm 한지 채색 2002

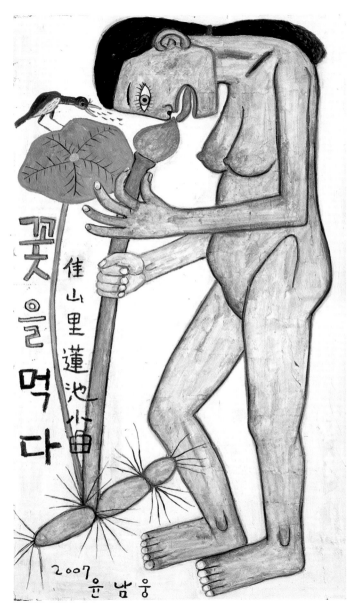

꽃을먹다

佳山里蓮池小曲

2007 윤남웅

蓮池小曲　87.0×147.0cm　장지에 수묵 채색　2007

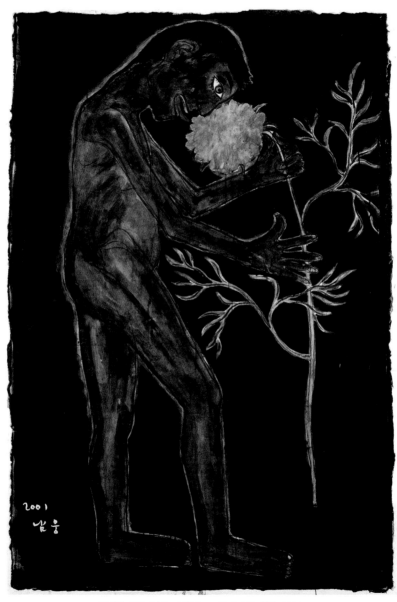

꽃과의 대화 74.5×165.0cm 한지 수묵 채색 2001

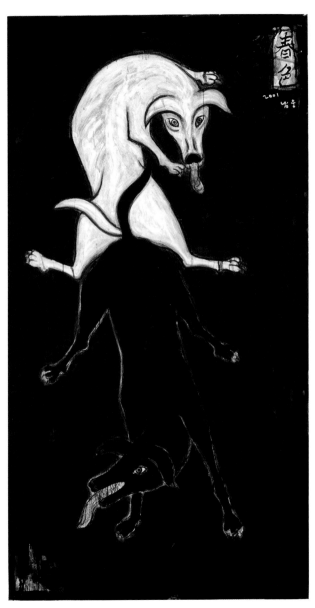

春色圖　98.0×190.5cm　한지 수묵 채색　2000

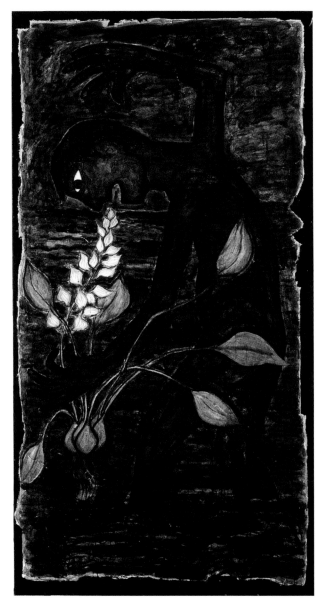

옥잠화 98.0×190.5cm 한지 수묵 2000

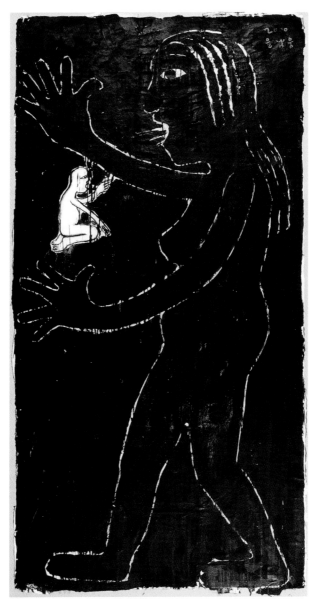

아내와 술꾼 98.0×190.5cm 한지 수묵 채색

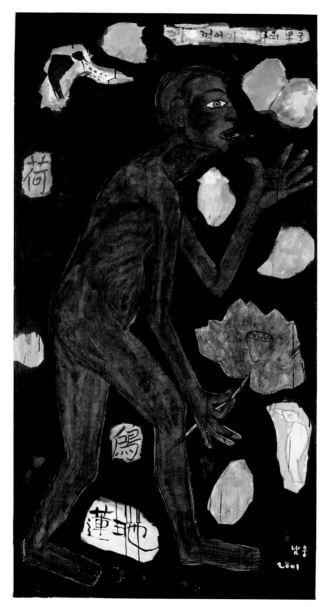

蓮池小曲 98.0×190.5cm 한지 수묵 채색 2001

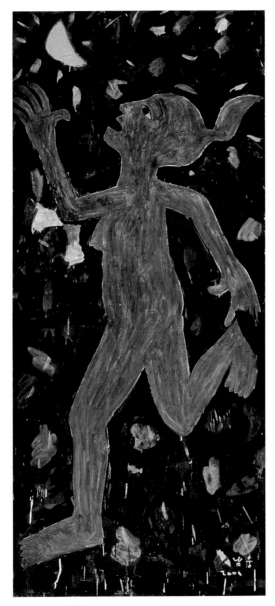

달빛 98.0×190.5cm 한지 수묵 채색 2000

土質

우리시대 탁월한 풍속화가! 이야기꾼!

황풍년 | 전라도닷컴 편집장

어느 해 여름날이었다. 남정네 몇이 선술집에 둘러앉아 권커니 잣커니 툭사발을 부딪치던 참이었다. 천지사방이 폭염으로 달궈져 헉헉대던 시절인지라 막걸리 몇 잔으론 어찌해볼 수 없는 좌중은 연신 부채질 중이었다.

"황선생! 그라고 댕기문 쓰겄소? 그것 잔 이리 줘보씨요."

윤남웅은 부채를 잽싸게 채기더니 볼펜을 꺼내 하얀 바탕 위에 쓱쓱 뭔가를 그리기 시작했다. 두 귀를 쫑긋 세우고, 꼬랑지는 오동통하게 늘어 하늘로 치켜 올리고, 튼튼한 네 다리는 실한 발톱을 내리 꽂고, 땡그랑 눈이 유독 툭 볼가진 개 한 마리였다. 날카로운 이빨에다 제법 그럴듯한 수염까지 그려 넣은 그는 갑자기 술상 위에 놓인 된장을 손가락으로 찍어 쓱쓱 발라대더니 '伏날'이라는 화제와 수결을 붙여 건넸다. 눈 깜짝 할 사이였다. 그리하여 나는 언제라도 컹컹 짖어댈 것만 같은 개 한 마리를 입때껏 애지중지 키우고 있다.

그렇듯 윤남웅은 단 한 순간도 멈추지 않는 작가다. 하다못해 부지깽이로 땅바닥을 긁더라도 언제 어디서 무엇으로든 그리는 사람이다. 남의 손에 들린 빈 부채를 차마 견디지 못하는 그리기 본능을 타고난 화가다. 삶이 곧 예술이라는 말이 빤한 수사가 아니라 치열한 일상 안에서 늘상 벌어지는 흥미진진 현실이요 사실이요 진실이다. 모름지기 화업이 곧 전업이라 이를 만한 몇 안 되는 작가다.

눈앞에 펼쳐진 세상의 모든 대상을 작업대에 올리는 그는 우리 시대의 탁월한 풍속화가다. 그가 다채로운 방식으로 줄줄이 엮어내는 천태만상은 기실 사람살이의 희로애락을 두루 꿰고 있다. 국밥, 폐백닭, 뻥튀기, 굼벵이, 조기씨, 브라, 팬티, 개, 꽃, 부적, 문패…. 그는 광주 대인시장통 허름한 작업실에서 그리고 만들고 써대는 일련의 작업으로 쓸쓸한 장터에 아연 따순 활기를 불어넣었다. 작가의 디딤 자리에서 삶이 곧 예술이라는 깃발이 펄럭이는 쾌거였다. 가난한 사람, 땀 흘려 일하는 사람, 범상한 인물들을 향한 애틋한 마음이 오롯한 작품들은 탄탄하게 윤남웅의 세계는 구축하고 있다.

그의 작품은 궁극적으로 시난고난 장꾼들의 인생사와 올망졸망 장물들이 모여든 내력들이 신실한 삶의 증표요 일상이 빚어내는 장엄한 역사라는 사실을 일깨운다. 그는 현실의 천박함과 밥벌이의 엄중함을 가뿐하게 에둘러 인간 내면에 잦아든 천진함과 긍정의 기운을 하염없이 퍼올린다. 온갖 욕망들의

충돌로 얼룩진 세상의 풍경을 단순하고 호쾌한 터치로 무지르며 천연덕스러운 웃음으로 갈무리하는 미학이 빛난다.

그의 작품들은 거개가 과감한 터치와 선, 굵고 담대한 묘사로 구김이 없고 자연스러워 보는 이를 편안하게 다독인다. 그의 작품 앞에서는 어설픈 미학과 불필요한 긴장 따위가 저절로 무장해제되고 누구라도 자신만의 감수성과 상상력으로 풍성한 이야기를 채워 넣을 수 있다. 그것은 당대를 사는 수많은 소시민의 애환을 달래주고 이 터무니없는 세상의 상처를 위로해주는 축복이다.

윤남웅은 투박하고 단순하되 결코 가볍고 쉽지 않은 내공의 깊이를 가진 작가다. 그는 세밀한 인물화와 장중한 산수화를 아울러 왔고, 수묵에

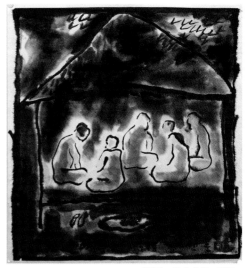

여름밤 한지 수묵 1999

기초한 농담의 세계에서 화려한 원색의 물결까지 흘러왔다. 무수한 점과 선이 어눌한 듯하고 서툰 듯한 면과 여백으로 수렴되는 동안 그의 손놀림을 쉬지 않았고 화업에 대한 궁구도 멈추지 않았다. 그는 중국과 한국을 넘나들며 다채로운 기법과 실험적 장르에 대한 도전으로도 치열하다. 그럼에도 쓸데없이 무겁거나 폼 잡지 않는 자유로운 작가다. 종이, 목판, 골판지, 판자데기, 지점토, 헝겊, 막대기, 비닐포대, 돌멩이 등등 어느 것으로도 해찰하듯 놀 줄 아는 재주를 가졌다. 아니! 그런 자세를 가진 성실한 작가다.

예술이 돈 앞에 줄을 서는 세상에서 그는 우직하게 예술 본연의 가치를 좇는다. 그의 작품은 부자들의 지갑을 열기보다는 우리네 장삼이사의 얼어붙은 마음을 먼저 여는 힘이 있다. 그는 지독한 슬픔조차 해학과 익살로 녹여내는 다시래기의 흥과 끼를 온몸 가득 물큰한 웃음기로 간직한 진도 사람이다. 그의 작품에서 흐드러진 남도의 민요 가락이 흘러나오고 구구절절 질편한 이야기 흐벅진 까닭은 태생에서 비롯된 선물이 아닐 수 없다.

그리하여 '바람 그리고 놀다'는 윤남웅의 인생을 풀이하는 열쇳말이자 예술세계가 지향하는 영혼한 담론이 되었다. 윤남웅은 자유로운 영혼을 가진 이야기꾼이다. 오늘도 용맹정진하는 생활인이자 그림쟁이다.

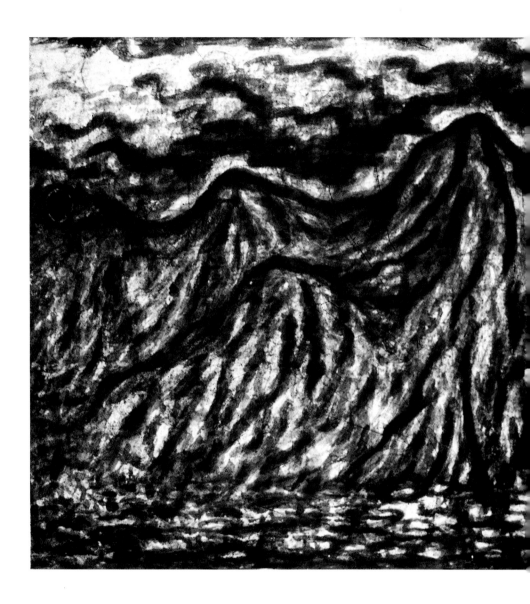

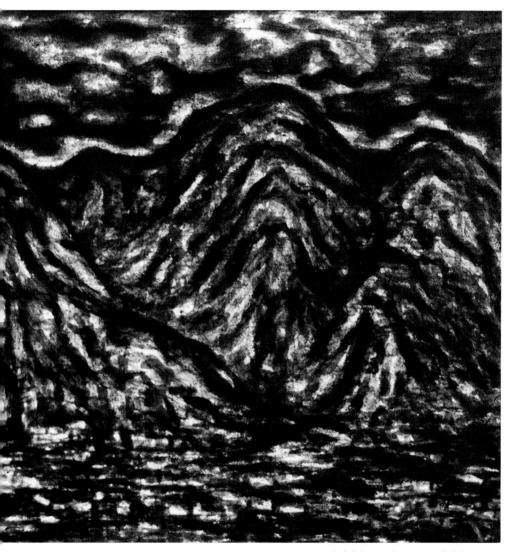

수북야경 122.4×81.0cm 한지 수묵 1998

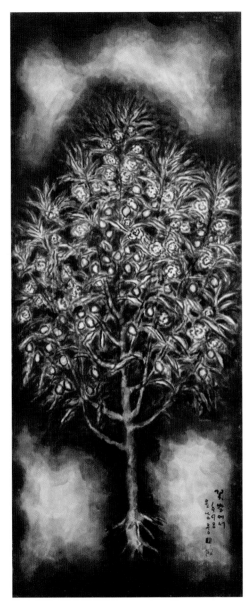

봉숭아꽃 66.0×122.0cm 한지에 수묵 2002

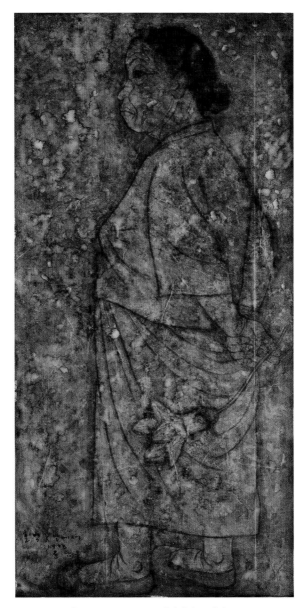

호박꽃 95.0×122.0cm 한지에 수묵 채색 1998

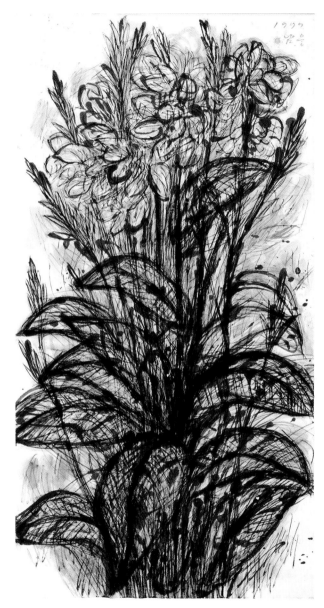

칸나꽃 120.0×146.0cm 한지에 수묵채색 1999

오봉리　96.0×160.0cm　한지에 수묵　1998

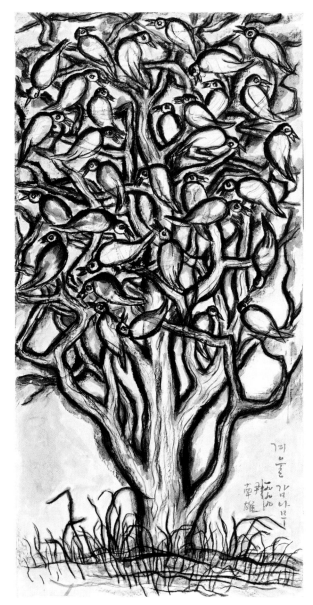

겨울 감나무 90.0×190.5cm 한지 수묵 채색 2000

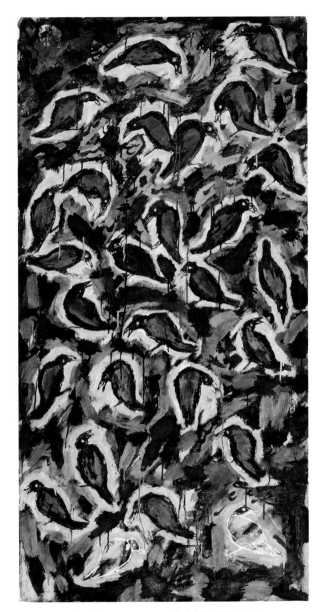

검은새 90.0×122.0cm 한지 수묵 채색 1998

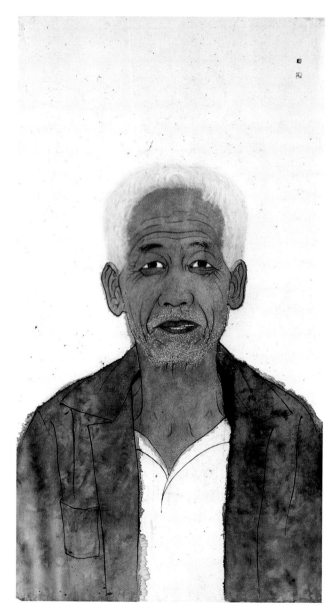

인물 90.0×122.0cm 한지에 수묵채색 1998

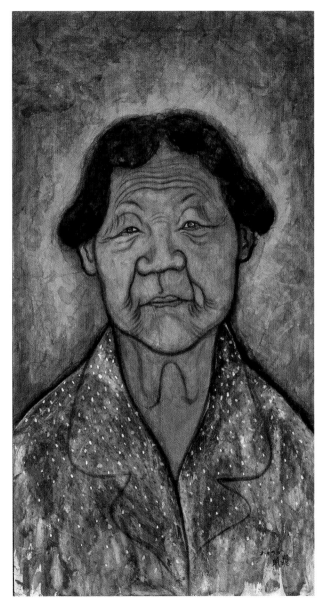

인물 90.0×122.0cm 한지에 수묵채색 1998

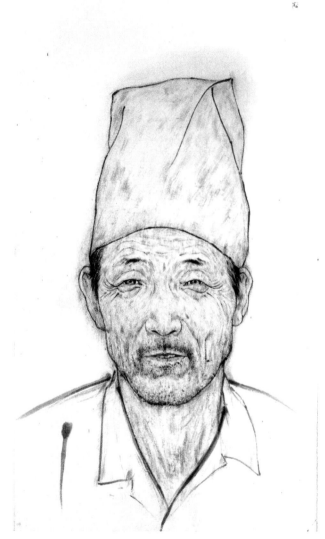

好喪 116.0×153.0cm 한지 수묵 채색 1998

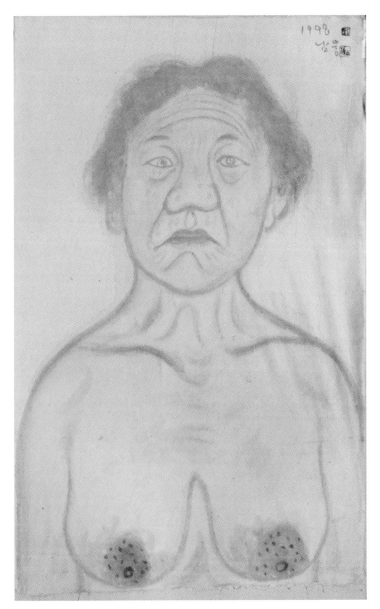

할머니 72.0×85.0cm 한지에 황토 채색 1998

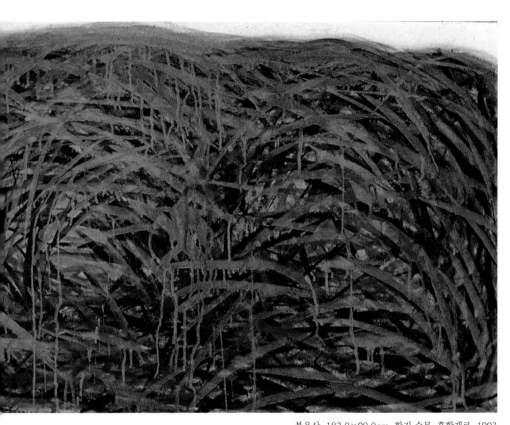

붉은산 182.0×90.0cm 한지 수묵, 혼합재료 1993

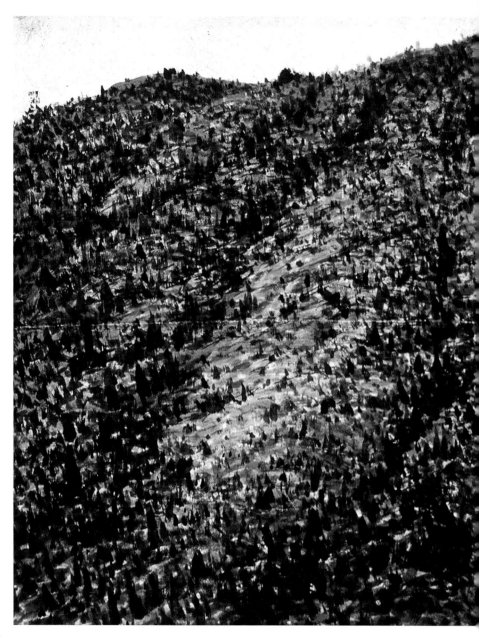

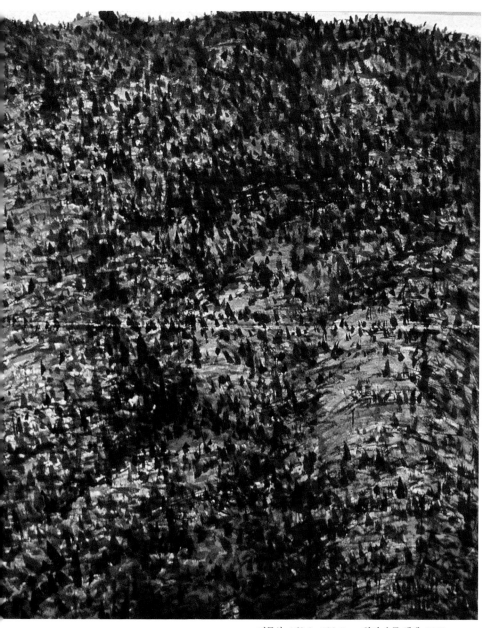

민둥산 162.0×122.0cm 한지 수묵 채색 1990

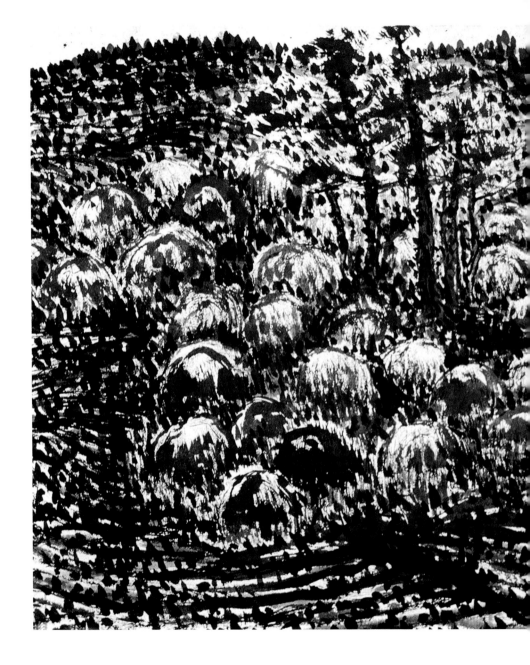

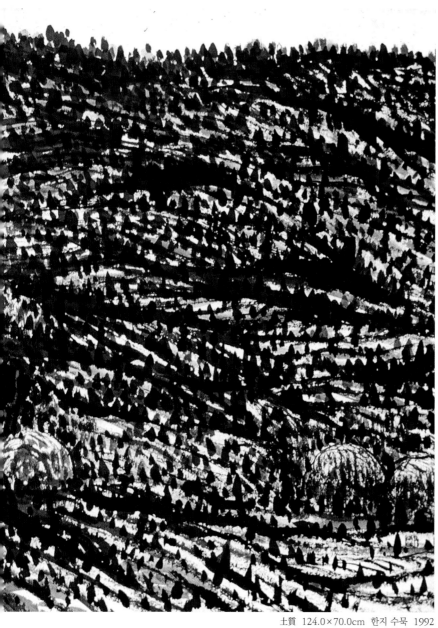

土質　124.0×70.0cm　한지 수묵　1992

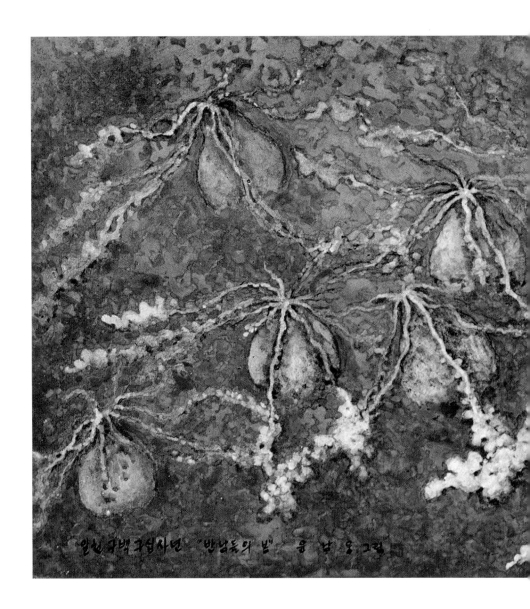

알른크벽크님사년 "반남득의 밭" 홍 남 오 그림

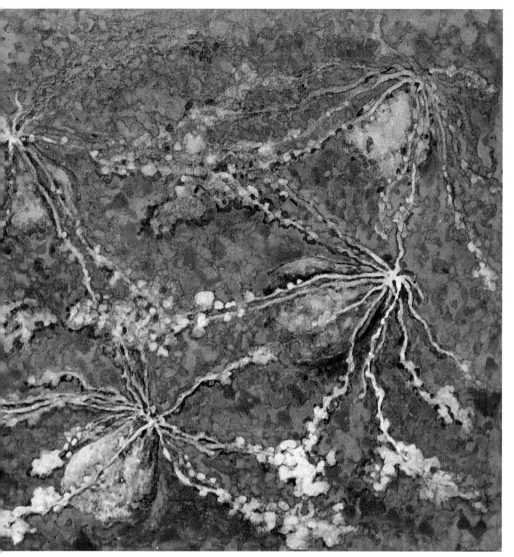

반남들의 봄 124.0×80.0cm 한지 수묵, 황토 채색 1994

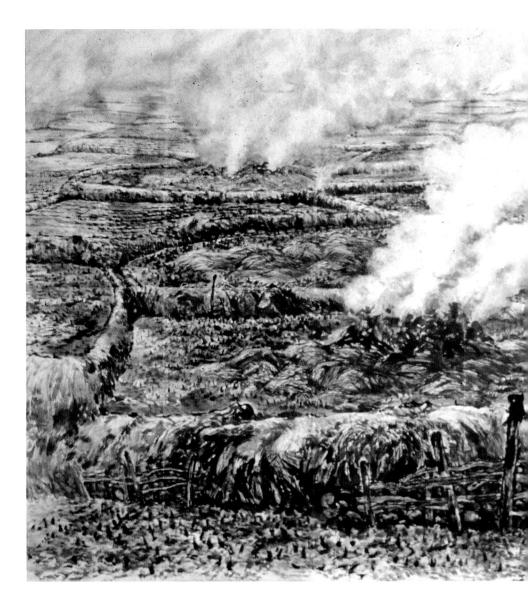

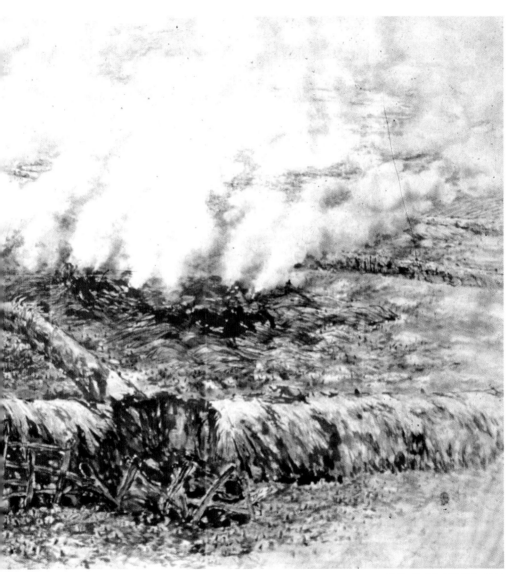

들불 한지에 수묵 채색 1989

Profile

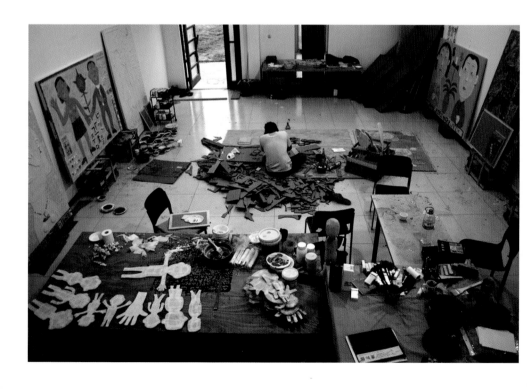

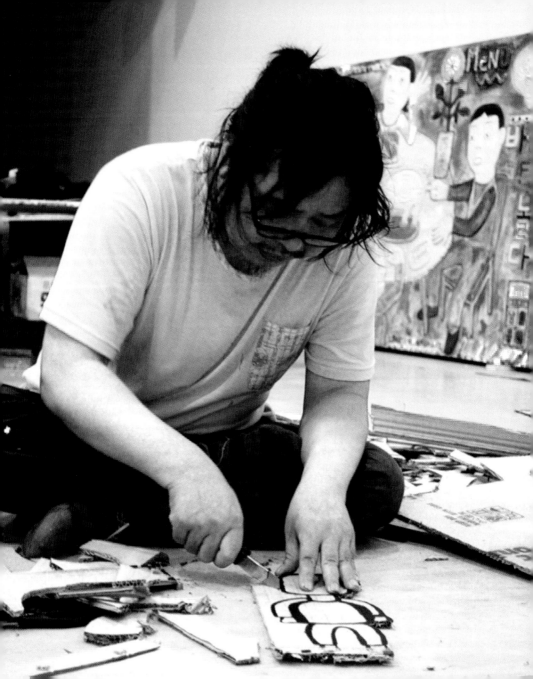

윤남웅 尹南雄

1963 전남 진도 출생
1990 전남대학교 예술대학 미술학과 한국화 전공 졸업
1997 중국 노신미술학원 중국화부 석사

개인전

2014 브라보 마이 라이프 / 신세계 갤러리, 광주
2013 798 WITH SPACE, 북경, 중국
2007 신세계갤러리, 광주/ 김진혜 갤러리, 서울
2005 신세계갤러리, 광주/ 김진혜 갤러리, 서울
2000 롯데화랑, 광주/ 갤러리 그림시, 수원
1998 신세계갤러리, 광주
1994 인재갤러리, 광주/ 종로갤러리, 서울

주요단체전

2012 進·通- 1990년대 이후 한국 현대미술,
 광주시립미술관, 광주
 남도 문화 원류를 찾아서- 진도소리, 신세계 갤러리,
 서울/광주
2011 냄새, 이즘갤러리, 대전
2010 배추와 고등어, 대인예술시장 프로젝트 기획, 광주
 하정웅청년작가초대 10주년 기념- 빛2010,
 광주시립미술관, 광주
 2인展 -윤남웅, 박문종, 쌈지농부갤러리
2009 창원아시아 미술제- Hi! Asia, 성산아트홀, 창원
 한국의 일상- 한·태 수교 50주년 기념전,
 퀸즈갤러리, 태국
2007 하정웅청년작가초대전- 빛2007, 광주시립미술관,
 광주
 광주의 재발견, 5·18 기념재단 전시실, 광주
2006 투영, 국립대만미술관, 대만
 山傳水傳, 거제문화예술회관, 거제
2004 광주비엔날레 특별전- 한국특급, 광주비엔날레, 광주

레지던스 프로그램 및 수상

2013 광주시립미술관 중국 북경창작센터 입주작가
2010 무등현대미술관 레지던스 작가
2009-2010 쌈지농부작가
2008-2009 대인시장 레지던스 작가
2008 중국 심천미술관 레지던스 작가
2005 의재 허백련 기념, 광주MBC수묵대전 우수상
2003 제6회 광주신세계미술제 대상수상

C.P 010-3114-9675
E-mail yoonnu2011@naver.com

Yoon, Nam-Woong

1963 Born in Jindo, Jeonnam, Korea
1990 B.F.A. Chonnam University, College of Fine Ar, major in Painting
1997 M.F.A. Lu Xun Academy of Fine Arts, Chinese Art Department, China

Solo Exhibitions

2014 bravo my life, shinsegae, Gallery, Gwangju
2013 798 WITH SPACE, Beijing, China
2007 Shinsegae Gallery, Gwangju/ Kim Jinhue Gallery, Seoul
2005 Shinsegae Gallery, Gwangju/ Kim Jinhue Gallery, Seoul
2000 Lotte Gallery, Gwangju/ Gallery Grimmsi, Suwon
1998 Shinsegae Gallery, Gwangju
1994 Injae Gallery, Gwangju/ Jongro Gallery, Seoul

Selected Group Exhibitions

2012 Jin. Tong- Contemporary Korean Art Since the 1990's,
 Gwangju Museum of Art, gwangju
 Searching for Source of Namdo Culture- Sound of Jindo,
 Shinsegae Gallery, Gwangju/ Seoul
2011 Smells, Gallery Ism, Daejeon
2010 Cabbage and Mackerel- A Daein Art Market project, Gwangju
 10th Ha Jungwoong Young Artists Preview- Light 2010,
 Gwangju Museum Art, Gwangju
2009 Hi! Asia, Sungsan Art Hall, Changwon
 Daily Life in Korea, Gallery Queen's, Thailand
2007 Ha Jungwoog Young Artist Invitation- Light 2007, Gwangju
 Museum Art, Gwangju
 Rediscovery of Gwangju, The May 18 Memorial Foundation,
 Gwangju
2006 Reflextion, National Taiwan Art Gallery, Taiwan
 All Sorts of Hardships, Geoje Arts Center, Geoje
2004 Korea Express- Special Exhibition, Gwanju Beinnale, Gwangju

Residencies & Awards

2013 Beijing Residency, Gwangju Museum Art
2010 Residency, Mudeung Museum of Contemporary Art
2009-2010 Ssamzie Artist of Farmer, Seoul
2008-2009 Art Activity of Daein Traditional Market, Gwangju
2008 Residency, Shenzhen Art Museum, Shen Zhen, China
2005 Korean Ink Award, Gwangju MBC
2003 The Grand Prize, Shinsege Art Award, Korea

CONTACT
C.P +82-10-3114-9675
E-mail yoonnu2011@naver.com

HEXAGON 한국현대미술선
Korean Contemporary Art Book

<출판 예정>

오원배 임옥상 최석운 이태호 유영호
황세준 박병춘 이민혁 이갑철 강석문
고산금 배형경 박영균 임영선 김기수